U0091376

康丁斯基 —————— 著／余敏玲 譯／鄧揚舟 校

Wassily Kandinsky

點／線／面

Point, Line and Plane

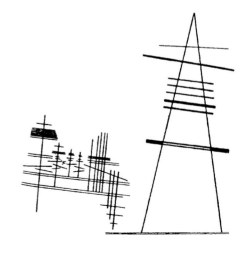

顏色是琴鍵，眼睛是琴槌，靈魂是鋼琴的琴絃。
藝術家就是演奏的手，撫弄著一個又一個琴鍵，
讓靈魂震顫。

Colour is the keyboard, the eyes are the hammers, the soul is the piano with many strings. The artist is the hand that plays, touching one key or another, to cause vibrations in the soul.

───── 瓦西里・康丁斯基 *Wassily Kandinsky*

《藍色的片斷》（Blue Segment）
1921年，畫布、油彩，120 × 210公分，紐約，古根漢博物館。

《黑色緯線》（Black Weft）
1922年，畫布、油彩，96 × 106公分，巴黎，國立現代藝術館，龐畢杜藝術中心。

《在白色畫布上第二號》（On the White II）
1923年，畫布、油彩，105 × 98公分，巴黎，國立現代藝術館，龐畢杜藝術中心。

《構成第八號》（Composition VIII）
1923年，畫布、油彩，140 × 201公分，紐約，古根漢博物館。

《黃點》（Yellow Point）
1924年，畫布、油彩，47 × 65.5公分，伯恩，伯恩藝術中心。

《黑色的伴奏》（Black Accompaniment）
1924年，畫布、油彩，166 × 134公分，瑞士，私人收藏。

《黃‧紅‧藍》（Yellow-Red-Blue）
1925年，畫布、油彩，128 × 201.5公分，巴黎，國立現代藝術館，龐畢杜藝術中心。

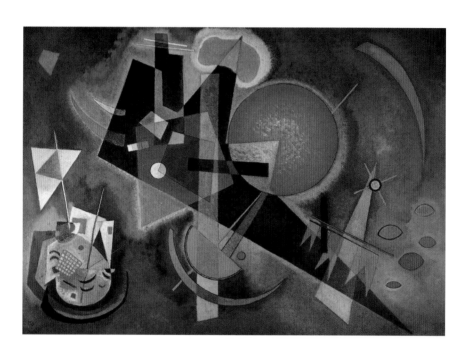

《在藍色裡》（In Blue）
1925年，紙板、油彩，80 × 110公分，杜塞爾多夫，北萊茵－西法倫藝術品收藏中心
（Kunstsammlung Nordrhein-Westfalen, 即K20：Kunstsammlung am Grabbeplatz）。

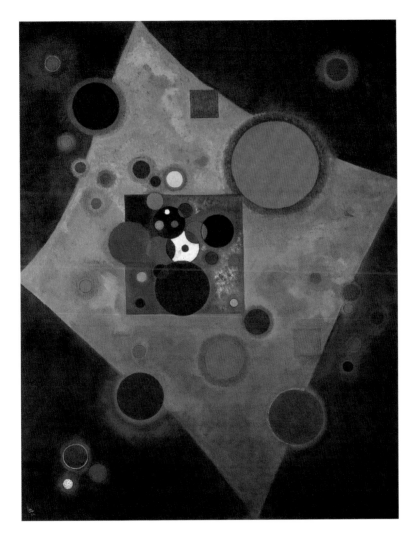

《粉紅色的音調》（Acceny in Pink）
1926年，畫布、油彩，100.5 × 80.5公分，巴黎，國立現代藝術館，龐畢杜藝術中心。

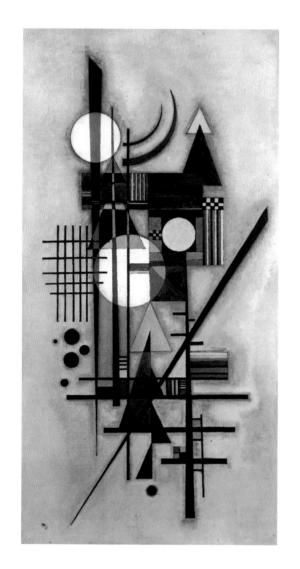

《軟和硬》（Hard and Soft）
1927年，畫布、油彩，100 × 50公分，波士頓美術館。

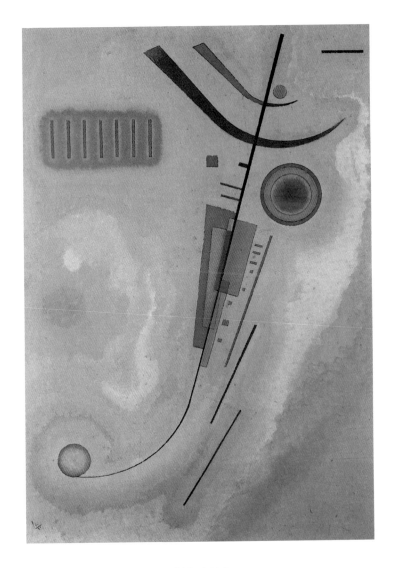

《光》（Light）
1930年，紙板、油彩，69 × 48公分，巴黎，國立現代藝術館，龐畢杜藝術中心。

《難以忍受的張力》（Hard Tension）
1931年，紙板、混合畫法，70 × 70公分，私人收藏。

《主導曲線》（Dominant Cueve）
1936年，畫布、油彩，130 × 195公分，巴黎，國立現代藝術館，龐畢杜藝術中心。

《白線》（White Line）
1936年，黑紙、不透明水彩，49.9 × 38.7公分，巴黎，國立現代藝術館，龐畢杜藝術中心。

《黃色畫布》（The Yellow Canvas）
1938年，畫布、混合畫法，116 × 89公分，紐約，古根漢美術館。

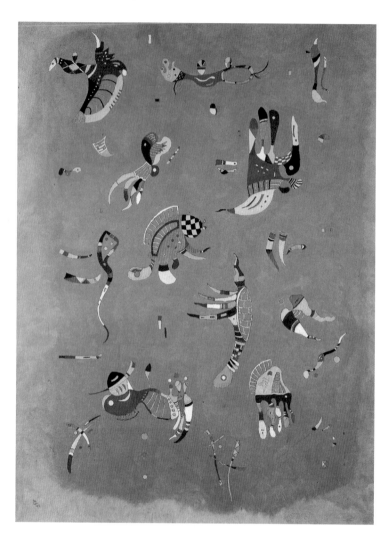

《藍色天空》（Sky Blue）
1940年，畫布、油彩，100 × 73公分，巴黎，國立現代藝術館，龐畢杜藝術中心。

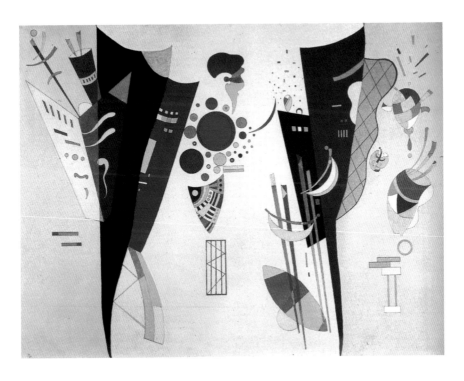

《彼此一致》（Mutual Agreement）
1942年，畫布、油彩、亮漆，114 × 146公分，巴黎，國立現代藝術館，龐畢杜藝術中心。

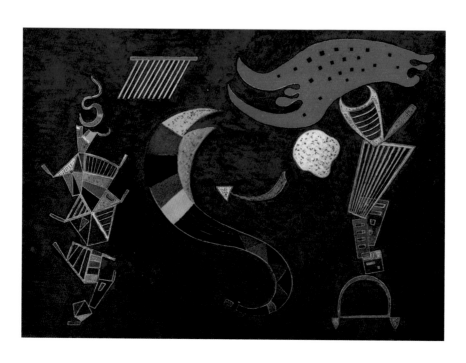

《箭》（The Arrow）
1943年，紙板、油彩，47 × 57公分，巴塞爾美術館。

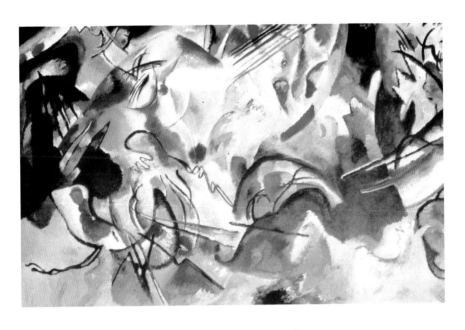

《構成第六號》（Composition VI）

1913年，畫布、油彩，195 × 300公分，聖彼得堡，俄米塔西（Hermitage）博物館
（中國習慣稱她為「冬宮」博物館）。

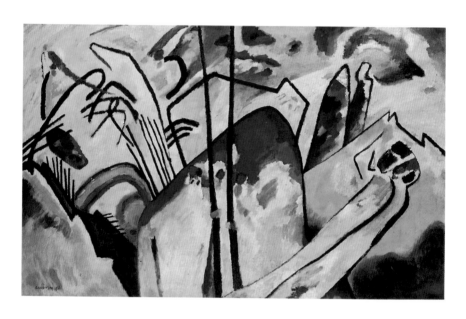

《構成第四號》（Composition IV）
1911年，油彩、畫布，159.5 x 250.5 公分，杜塞爾多夫，北萊茵－西法倫藝術品收藏中心。

Contents

康丁斯基的一生

　　康丁斯基曾經說過：「畫家得忍受骯髒的畫室，未免格調太低。對我來說，我可以穿著晚禮服作畫。」這句話出自現代藝術的主要創始人──康丁斯基口中，的確令人難堪。

　　看著瓦西利・康丁斯基的照片，很難想像他是一位畫家。因為康丁斯基給人一種嚴謹、不苟言笑的印象，這種成見讓人總是把他當成法官、哲學教授或者是醫生。很難想像他會是一位傑出的藝術家。

　　其實康丁斯基如果願意的話，他可以成為法官，因為他年輕時專攻法律；我們還可能將他當成是一位哲學家，因為他創作了第一幅抽象水彩畫之後，幾乎同時又寫了《藝術中的精神》這本書。他雖然不是一位醫生，但分析起藝術創作來，却像個外科醫生手持解剖刀一樣的精確。因此，在本世紀前半葉的創造性藝術世界中，康丁斯基占有非常特殊的地位。毋庸置疑，他是一位藝術家，也是一位研究人員、理論家和優秀的教師。

　　康丁斯基是俄國人，先入了德國籍，接著又入了法國籍；他為歐洲知識階層所肯定，但1944年去世時還不被世界其他地方所熟知。藉著他的妻子妮娜・康丁斯基，我們才得以理解他的不凡成就。妮娜在1980年被人謀殺死亡，她極力想讓夫婿的重大成就廣泛的被世人所理解。這個重要的工作，對二十世紀思想的發展極為重要，而且將成為全球藝術創造的基石。康丁斯基之所以如此被世人所推崇與肯定，妮娜居功厥偉。

俄國的歲月與慕尼黑之旅

瓦西利・康丁斯基（Vasili Kandinsky），西元1866年12月4日出生於莫斯科的一個富裕家庭。孩提時代他的父母就分居了，由姑媽撫養長大，但他和父母親的關係卻絲毫不受影響。康丁斯基與父親之間舐犢情深；在母親活著的時候也母子連心。二十歲時他進入莫斯科大學就讀，學習經濟學、俄國法律和羅馬法律。小時候他就受過繪畫和音樂的基礎教育，還學過鋼琴和大提琴。

到了三十歲——此時康丁斯基已經兩度拜訪巴黎，出版了幾部法律和人類文化學的著作，並和表妹安妮亞・齊姆亞金（Ania Tchimiakin）結了婚——他拒絕在多爾巴（Dorpat）大學任職，執意定居慕尼黑，專心投入繪畫工作。人們可能認為，他對自己的志向發現得太晚，但這個決定對理智的他來說絕對不是一時衝動。

三十一歲時，他到安東尼・阿拉貝的藝術學校學習，接著就進入慕尼黑學院，師事弗朗茲・馮・斯圖克（Franz von Stuck）。在那裡，他展現出組織團體和推展藝術運動的傑出才能。

1901年，他鼓勵其他藝術家和他一起共同組成了「密集團」（Phalanx group, 目的在舉辦畫展，於1904年解散），他還建立了自己的藝術學校（這所學校存在的時間並不長），從而為自己潛在的教育才能找到了一個施展的機會。他雖然十分忙碌，但他的創作發展並未因此而受到影響。這時，康丁斯基卻遇到了一個女人——加布利埃爾・蒙特（Gabriele Münter）。她在他的生活中，扮演著重要的角色，雖不及他第二任妻子妮娜・安德烈耶夫斯卡婭（Nina Andreievskaia）重要，但命中注定蒙特要比他當時合法的妻子重要得多。

就出生而言，康丁斯基是俄國人，當然還帶有一些蒙古血統。他的相貌揭示這種亞洲人的外貌特徵——他雙眼微斜，顴骨高而突出。從文化上看，他既是俄國人又是德國人，然而在他的人生觀中，日耳曼人的方正冷峻卻壓倒了斯拉夫人的熱情奔放。

康丁斯基的外祖母，出生在波羅的海附近，也教他講德語。他曾告訴蒙特說：「我既是俄國人，又不是俄國人。」在1904年寫給她的一封信中又說：「我是半個德國人，我最先學會的語言是德語，我最先讀懂的書是德文書。」因此，研究他的作品，絕對不能忽視這種雙重文化的影響。

康丁斯基還住過許多地方，其原因各不相同：或出於個人的喜好，例如：去慕尼黑定居；或出於職業的需要，例如：遷往包浩斯；或因為各種政治原因，為逃避納粹的迫害而定居巴黎。這些地方都是他藝術生涯的里程碑。

康丁斯基青少年時期住在俄國。在沙皇時代，雖然音樂和文學相當興盛，可是一直到1898年造型藝術還處於冬眠狀態中。當時戴雅吉列夫（Diaghilev）尚未成為俄國芭蕾舞團的團長，他出版了一篇評論，叫做「藝術世界」（Mir Iskusstva），想因此成為革新藝術家的聚合點，直到這時，俄國繪畫既無根基又無傳統——不像文學可以列出許多值得驕傲的大師，例如：托爾斯泰、杜斯妥也夫斯基、普希金、果戈里；也不像音樂，音樂有著名的鮑羅定、穆索斯基、林姆斯基–高沙可夫等人。

原因很簡單，自十五世紀以來，俄國所有的建築師都是義大利人、德國人或法國人，皇宮委託的所有繪畫都是由西歐，特別是法國

的藝術家所創作的。這就是何以今日在俄國各博物館看到的繪畫，都具有西歐特色。當戴雅吉列夫發起以傳統民間文化作為新藝術的基石時，康丁斯基已經離開莫斯科了。不過，他始終迷戀莫斯科。他這樣說：「如果每個城市都有一副面孔，那麼莫斯科則有十副面孔。」

在康丁斯基很小的時候，曾經擁有一匹玩具馬，全身潔白而帶有黃褐色的斑點。一天，他在慕尼黑的街上見到一匹馬，和童年時代的那匹玩具馬一模一樣。於是慕尼黑成為他童年回憶的延續，讓他決定定居慕尼黑。因此，在他最初的作品中，畫的盡是馬匹和騎師。他和法蘭克‧馬克在1902年，也曾創辦名為「藍騎士」的組織，也就沒有什麼好奇怪的了。

要理解這位藝術家早年的思想，可以從康丁斯基1902年的油畫《老城》的描訴中略知一二：「老實說，在這幅畫中，我依然在尋求某一個特殊的時刻……是莫斯科白晝中最美麗的時刻……把整個莫斯科變成了一塊通紅的色斑，就像一支瘋狂的大喇叭，讓整個莫斯科的內心與靈魂都震動了。……它為生命的勃發帶來各種色彩，……就像一支宏大的管弦樂隊，反復迴響，粉紅色、淡紫色、黃色、白色、藍色、鮮綠色……。在我看來，描繪莫斯科白晝的這一時刻，似乎就是藝術家最難達到的幸福。」但其實這幅作品在技術上雖無可挑剔，但卻毫無獨創之處。

康丁斯基愛色彩勝過一切。小時候他買過一盒顏料，在第一次看到罐中擠出顏料時，他驚奇的寫著：「這些陌生的東西，我們稱之為顏色，它們歡快、華麗、深思熟慮、如夢似幻、自我陶醉、深沈嚴肅，或著還頑皮活潑，帶著解脫的快慰，或發出悲哀悠長的迴聲，或

富於反抗力和不妥協的勁道，或在投降時溫文而克己、頑強自制，對自己不穩定的平衡極為敏感。它們一個一個出來、前後相隨，獨自生存，隨時準備相互混合，形成新的結合，彼此交融，創造無窮無盡的新天地……。在我看來，有時，畫筆用自己鋼鐵般的意志力，把那活生生的顏色撕開時，似乎產生了一種悅耳動聽的聲音。」有什麼畫家會把顏色描繪得如此活靈活現！

1889年康丁斯基在俄米塔希博物館發現了林布蘭；除此之外沒有發現真正能夠使他著迷的畫家或藝術創作。真正使他著迷的藝術作品，則是1895年在莫斯科舉行的法國印象派畫展上，他看到了莫內的《乾草堆》這幅畫。在這之前，自然科學、人文及人類學協會都會派他去沃洛格達地區作專案考察。就在那裡他發現了大眾藝術，逐漸形成他的使命感。不過，他從來沒有魯莽行事，他依舊參加了法律考試，被任命為講師，但他卻拒絕在多爾巴大學（現在的塔爾圖大學）任教。這時他的心意已決，於是帶著妻子安妮亞離開了莫斯科，前往慕尼黑，決定要「天天作畫」，和高更決心放棄股票經紀業務時一樣的義無反顧。

康丁斯基為何會選擇慕尼黑作為開創藝術生涯的地方？現在大家可能會認為巴黎才是最佳首選，但當時歐洲的政治形勢，仍然處於奧匈帝國和俄羅斯帝國當道之時，在德國就像一座堅固的堡壘。而巴黎畫派──幾乎純由外國人組成，包括許多政治難民在內──直到摧毀中歐格局的第一次世界大戰發生之後，形勢才徹底改變。

在當時的藝術界，人們經常把維也納和分離畫派（Sezession）連結在一起；同時也把慕尼黑和年輕的藝術風格聯繫起來。在法國，印象派畫家尚未受到認真的對待，學院派繪畫依然凌駕於其餘的藝術風

格之上。在野獸派畫家出現之前，一切都還很平靜。國家機構甚至拒絕接受土魯茲─羅特列克的捐贈作品。

此外，不論人們如何看待日耳曼人的藝術，它卻不能吸引廣大的民眾，而表現主義又傷害了拉丁語系民族的審美情感。因此，康丁斯基離開造型藝術毫無生氣的俄國時，依然會選擇巴伐利亞這個一直有利於藝術和藝術家發展的王國，即使在今日，從慕尼黑的舊建築中，人們仍然可以看出這一點。當時慕尼黑是年輕藝術風格運動的中心。該運動部分起源於英格蘭與比利時，最初只涉及建築，但很快就影響了圖書插圖，接著又擴及到雕刻和繪畫。它在十九世紀的最後十年，對繪畫產生了深刻的驅動作用。許多在藝術評論期刊上發表的文章，也促進了不同國籍藝術家之間的思想交流。

康丁斯基是個天生的組織者，很快就對這些新潮流發生了興趣。他於1901年創立了「密集團」。遺憾的是，這次創舉並沒有成功。1904年，康丁斯基解散了太標新立異的「密集團」，這些尚未引起公眾興趣的藝術家們，包括：西涅克（Signac）、范‧里塞爾伯格埃（Van Rysselberghe）、盧斯（Luce）、瓦洛頓（Vallotton）和畢沙羅（Pissarro）。

康丁斯基中期作品充滿了萊因河地區的傳說；而他後期的畫作，如1906年創作完成的《窩瓦河之歌》，則源於俄國民間文化的現實主義作品。這時，康丁斯基已經開始在他創立密集團時，一并創辦的學校中執教。其中一個學生加布利埃爾‧蒙特，後來成為他的情婦。另一個學生施特拉科施‧克斯勒夫人則讓康丁斯基開始對神秘主義發生興趣，尤其是最高權戚魯道夫‧史坦納關於顏色心理學的理論，深深影響了他。

康丁斯基十分熱衷於旅行，他定期返回俄羅斯，也訪問過義大利、瑞士或德國其他地區。特別值得提及的是1904年聖誕節啟程的突尼西亞的旅行。雖然當時「東方風格」仍十分流行，但這次旅行讓康丁斯基在創作上顯示出一定程度的抽象趨勢。

　　從旅行帶回的作品中，帶著明顯的德國風格，雖然在技巧上仍然十分優秀，但卻絕對不是當時藝術家們流行的風格。雖是康丁斯基偉大的藝術理論家，但當時還沒有機會以一個較有系統的方式，去實踐他的理論。他是一個非常細心的人，一直堅持寫工作記錄；由此得知，他在本世紀初曾參加過在俄羅斯、德國、波蘭、義大利和巴黎所舉行的許多次畫展。二十世紀初，他曾在秋季沙龍展出他的繪畫作品，還曾獲得巴黎市所頒發的勛章，被任命為秋季沙龍評定小組成員，1906年獲得該沙龍的大獎。不過，1933年當他定居在巴黎時，在法國還沒有什麼響亮的名氣。

　　在三十二歲之前，他還未被載入藝術史中，他的作品也未顯示出任何獨特的特點，使人能夠推測康丁斯基後半生會成為什麼樣子。他是一個善於反省的人，並且繼續研究昔日繪畫大師的作品、研究各種材料、試驗所有的表現形式。然而，這時他的風格尚未形成，一方面包含著可稱為「俄羅斯式」的風格，另一方面又包含著明顯受到西歐影響的風格；以他選擇的主題來判斷，這仍是他的「浪漫」階段，主題多半源自中世紀的風俗和民間文化。

　　1904年他還沒有結識「那比派」（Nabis），但是我們從他當時所使用的色調，可以看出他和這個新運動所喜愛的色調有一定的相似之處。康丁斯基始終屬於創造性的世界，一個無法根據任何邏輯標準加

以界定的世界。因為，無意識的奧秘，在藝術創造中非常重要，也有許多的偶然和巧合。

在研究康丁斯基藝術生涯的第一個階段時，我們必須記住他直到三十歲才獻身於繪畫，當時他已年紀不小了，卻仍在探索自己的道路。然而，有一種想法從在莫斯科時期，就深深地吸引著他，那就是創作一種「沒有物體的畫」。這種想法經過數年之後漸漸成熟，直到1910年才真正實現，創作出他的第一幅抽象水彩畫。

莫爾瑙時期和藍騎士

1907年康丁斯基返回慕尼黑。這位藝術家本來就有不少操心的事，再加上他與表妹失敗的婚姻，以及與加布利埃爾·蒙特的戀情等等。之後他和加布利埃爾·蒙特一起定居在慕尼黑，租了一間公寓，離他還不認識的保羅·克利的公寓不遠。

康丁斯基是個嚴謹的人，他總是把自己所有的文件整理得井井有條，我們才得以知道他支付了很高的租金，租了艾因米萊爾大街上有四個房間的屋子，並親自為這間新居設計家具。這些細節並非毫無意義，一則表明康丁斯基的經濟優渥；再則表明了康丁斯基在設計家具時，已經開始在追求各種藝術形式之間的和諧。這種追求藝術形式的和諧，正是威瑪共和（Weimar Republic）時期，他曾任教的包浩斯（Bauhaus）學院之所以成立的基本理念。

這時他還沒有到達創作「非具象」繪畫的地步。實際上恰恰相反，他和加布利埃爾在巴伐利亞阿爾卑斯山區，創作了許多風景畫。在莫爾瑙，他也購置了一所房子，和加布利埃爾分手之後，她仍舊住在那裡。人們可能認為，在這麼幽僻的地方居住，這對情人可能過著

離群索居的生活，但事實卻不然。他們周圍有一大羣朋友，包括：畫家雅夫楞斯基（Jawlensky）和佛凱（Verkade），舞蹈家薩哈羅夫（Sakharoff）及其他人。

康丁斯基雖然和他們廣泛交流看法，卻沒有被任何人影響。由於康丁斯基使用的純色，人們常過於輕率地把他在莫爾瑙時期的作品，定義為野獸派的作品，還錯誤地把它們和1905年在德勒斯登形成的「橋派」（Die Brücke group）聯想在一起。但這些對他都毫無意義，因為不同的地方具有不同的個性，正如象徵主義需要北方的霧靄；野獸派則需要南方強烈的光影一樣。野獸派畫家適應地中海沿岸；「橋派」畫家則對德勒斯登周圍地區特別敏銳。莫爾瑙位於巴伐利亞州的阿爾卑斯山區，這裡則是另一種氣候、另一種光線、另一種個性。

康丁斯基作品的另一個特色就是眾所周知的：「聲音和顏色之間的對等。」在康丁斯基逗留莫爾瑙時期，我們可以看到他雖然還沒有達到創作非具象繪畫的地步，可是作品的形式已漸漸失去了實體感，顏色安排得宛如音符，在這些風景畫中產生一種顫動，因而也就有一定程度的音樂性。他在作品中經常運用平行的筆觸，並極力拋開靜態的描寫。畢卡索是個憑藉直覺的畫家，他曾說：「我不刻意尋求，我不期而遇。」康丁斯基是更善於思考的人，作為一位畫家，他的大半生都用於尋求這種創作的直覺。

1909年他和朋友決定再組一個團體，以方便舉辦畫展。就某種程度而言，它是密集團的復活，只不過改個名稱叫「慕尼黑新藝術家協會（Neue Künstlervereinigung München）」，康丁斯基是協會的靈魂人物，新協會的目的就是通過畫展讓新藝術能得到廣泛的理解。該

團體的成員全都是康丁斯基的朋友，也都是在思想上願意接受當代藝術，表現各種形式的藝術家聯盟。他們的第二次畫展，邀請參展的畫家包括布拉克、畢卡索、德安、烏拉曼克、盧奧和范‧唐根（Van Dongen）。這次畫展給法蘭茲‧馬克（Franz Marc）留下了極為深刻的印象，他也加入了康丁斯基的協會。這是二人初次的相會，幾年以後，他們還將共同創立「藍騎士」。

經過了四分之三個世紀，歐洲發生了各種各樣的藝術革命之後，我們很難想像這類協會和畫展會引起什麼樣的非議。當時在巴黎的一次官方畫展開幕之際，有一位學院院士，試圖阻止共和國總統進入印象派畫家所占用的展覽廳，他高呼：「別進去，總統先生！那是法國藝術恥辱開始的地方！」說這話的那位學院派畫家，無疑和批評家路易‧沃塞勒（Louis Vauxcelles，曾用「野獸的籠子」來形容馬諦斯等人的展覽）一樣，都是非常認真的。康丁斯基當時還是俄國評論刊物《阿波羅》的通訊記者，他對這種態度表示惋惜，他以最嚴厲的文字批評慕尼黑竟然會喜歡索然乏味的德國畫家，更甚於像高更、馬諦斯、梵谷或塞尚之類的藝術家。

慕尼黑對當代藝術展覽報以嘲笑及污辱。評論家漫罵展覽的組織者是瘋子、騙子及奸商。這使法蘭茲‧馬克大為憤怒，他決定創辦一份評論刊物，為這種新藝術辯護，它就是後來的「藍騎士」。

新藝術協會成員之間的關係，既不單純也不美妙，顯然康丁斯基太有個性了，最後他不得不辭去協會主席的職務。協會第三次畫展選拔委員會編造了一個藉口，以他的作品《構成 D》不符合格式要求，拒絕讓他參展。康丁斯基因此於1911年 12 月毅然退出該組織，到了第

二年，該協會就湮沒無聞了。

　　1910年是康丁斯基第一幅抽象水彩畫問世之年，1912年出版了《藍騎士年鑑》，還出版了康丁斯基兩年前寫成的重要著作《藝術中的精神》（*Uber das Geistige in der kunst*）。但這時，康丁斯基的買主們開始拋棄了他。更糟糕的是，他成了批評家的眼中釘，遭到他們極端粗野的抨擊，德國知識界有許多人急忙地為他辯護，外國畫家和知識分子也不斷地為他辯護，例如：費爾南・雷捷（Fernand Léger）、羅勃・德洛內（Robert Delaunay）、格列茲（Gleizes）等人，尤其是阿波里內爾（Apollinaire），他在1913年三月寫道：「康丁斯基在巴黎舉辦畫展時，我經常談到他的作品。我非常高興藉此機會表達我對這位畫家的敬重，在我看來，他的藝術既嚴肅又重要。」當時德國的批評家把這種藝術當作是「極其愚蠢的玩藝兒」而予以摒棄。

　　在德國藝術界，自相殘殺的傾軋非常殘酷。每一個小集團，都無情地攻擊其他團體。然而康丁斯基絕不會缺乏朋友與合作者的忠誠支持。其中最主要的是法蘭茲・馬克和保羅・克利。克利寫道：「他確實是一個了不起的人，有一個敏捷、清晰的頭腦……在他身上不乏嚴厲的精神……是他開導了博物館，而不是博物館開導了他，在那裡甚至連最偉大的人，都無法和他爭辯，或者削弱他對精神世界的重要影響。」至於法蘭茲・馬克，則在德國的重要評論《風暴》（*Der Sturn*）上寫道：「我想到他時，總是看到一條寬闊擁擠的大街上，人羣之中有一位智者，不聲不響地走著，那就是他。然而，康丁斯基的繪畫正在遠離那條大街，插入遼闊的藍天……，很快地隱沒於歷代沈寂的黑暗中，不過，不久之後他將如慧星一般燦爛重現……，我總有說不出的感激，竟然再一次有

了一位能排山倒海的人，而且他做得何等瀟灑。」

　　馬可（Macke）也很賞識康丁斯基；之前他認為馬諦斯和畢卡索比康丁斯基偉大，卻在藍騎士第一次畫展之後寫道：「康丁斯基無疑是一位偉大的藝術家。」雖然抽象藝術打動不了馬可，但他卻承認康丁斯基是「一個浪漫派的人、一個夢想家和一個敘述者……」而且「他充滿了無限的活力。」

　　嚴格來說《藍騎士年鑑》並不具備宣言意義。法蘭茲·馬克把它概括稱為：「我們要創辦一份年鑑，使之成為宣傳我們這個時代，一切有思想價值的喉舌。繪畫、音樂、戲劇等等……其主要宗旨就是借助比較資料，闡明許許多多的事物……我們希望從中獲得有益的、使人振奮的資糧，藉著闡明各種思想，直接對我們的工作有益，使它成為一切夢想的開端。」

　　今天回過頭來看這份年鑑，就會看到其中有許多我們夢寐以求的東西。它研究當代藝術、音樂和戲劇。插圖五花八門，從原始藝術到塞尚、盧梭和德洛內的作品，還包括：東方藝術、中世紀藝術、甚至包括大眾藝術和兒童繪畫在內。繪畫中各種重要的名字都出現在此，而荀伯格（Schönberg）、伯格（Berg）和韋伯恩（Webern）之類創造力很強的人物，則代表著他們在音樂方面的努力。即使現在我們能理解康丁斯基的選擇是多麼明智，但在當時這卻是一種艱苦的奮鬥。

　　馬克在年鑑上寫了一篇社論，題為『精神財產』（Spiritual Assets）：

　　「通常賦予『精神』財產的價值，和賦予『物質』財富的價值相差懸殊。例如某個人為國家征服了一個新的殖民地，就會受到所有同

胞的推崇和敬重⋯⋯但是任何人向國家提交一份純精神的新建議時，幾乎可以肯定人們會憤怒、不耐煩地予以拒絕，他本人也會因此而成了被懷疑的對象，人們千方百計想要除掉他；只要被允許，這位奉獻者就會因為他的建言而被活活燒死。」

直到很久以後——在德國直到二十世紀二〇年代，在許多其他國家甚至到第二次世界大戰之後——人們才開始認識到，這個新藝術思想的重要意義與價值。

重返俄羅斯

1914年八月第一次世界大戰爆發，作為一位外國人，康丁斯基必須離開德國。他借道瑞士返回俄羅斯。雖然十月革命沒有對他的物質生活產生直接影響，但是幾年下來，很顯然他的事業卻毫無建樹。

1915年一整年，他沒有著手創作任何一幅作品。有些批評家認為這種間斷，是由於他和加布利埃爾分手的結果；有些批評家則認為，他正在尋找一條新出路，但十月革命讓這一切都變得十分困難，因為物資短缺，人們用大部分時間去獲取最基本的生活必需品。在這種情況下作畫，顯然很困難。

1918年起，他創作得更少了，因為新的美術主管部門給了他一些重要的職務和責任。十月革命既是政治革命，也是文化革命，新政府需要有個性的人幫助實行文化更新。於是，康丁斯基首先成了公共教育人民委員會美術部門的成員，接著又在莫斯科自由藝術畫室任教。1919年，他負責創立繪畫文化博物館，又接受了莫斯科大學所提供的教席。1921年，他創立了藝術科學院，並當選為副院長。

這些年來，他還在俄國許多城市，推動建立了二十多個新博物

館。這些官方職務，無疑使他在新政府中得到了很大的榮譽，但確實也給他留下很少或根本沒有為他留下什麼時間去創作。事實上他在官方的名聲極大，直到1921年才獲准去德國住三個月。也因為這些不便，他選擇永遠不再返回莫斯科，並且永遠失去了俄國國籍，成了一個無國籍的人。

　　1916年他五十五歲，遇到了一位年輕的貴婦妮娜‧烈耶夫斯卡婭，翌年便娶了她。妮娜在回憶錄《康丁斯基和我》中，講述了一個像童話般的故事。她寫著：「在我國有一個古老的習俗，任何到達結婚年齡的少女，除夕之夜可以到樹上去，要求她遇到的第一個男子說出教名。根據這一傳說，她就會嫁給同名的男人。」她和康丁斯基第一次相遇，是在普希金博物館。

　　她主動打電話給他。康丁斯基後來告訴她：「我被你的聲音深深感動。」他們在度蜜月時，十月革命爆發。他們急忙返回莫斯科，發現他們公寓的門上已貼上了封條。在整個革命時期，妮娜和丈夫並肩工作，參與他的各種文化活動。

　　康丁斯基雖不是共產黨員，也不是馬克思主義者，卻立即被徵招擔任各種重要職務。他是藝術科學院真正的精神領袖，但從未做到院長這個職位。1921年他離職之後整個機構就垮了。科學院的理念根據，就是他的「大綜合思想」，這也證實了他的組織才能。這次，由於康丁斯基擔任官職，可以憑藉他手中的權力，成功地推動當代藝術的活動與發展。妮娜在她的回憶錄中告訴我們，直到列寧去世，蘇聯藝術家的生活條件、工作條件，實際上都非常好，他們擁有絕對的創作自由。我們有理由推測，如果這種狀況繼續下去，蘇聯的藝術就不

會成為今天這個樣子了。

　　然而事實並非如此。妮娜在書中寫道：「突然，革命的春天結束了。列寧宣布了新的經濟政策，從而觸發了俄國革命的巨大發展危機，藝術也被迫成為國家意識形態和宣傳服務的工具……。1922年，蘇聯正式禁止任何形式的抽象藝術，因為他們認為抽象藝術對社會主義理想有害無益。幸運的是，我們已經離開了。」

　　1921年康丁斯基年離開俄國時，並不是為了逃避新政權，而是帶著委託給他的半官方使命離開的。他將訪問德國，以便研究威瑪包浩斯學院的發展情況。這項使命來得正是時候，因為已有種種迹象表明，正在進行的政治措施影響了藝術創作，信任和自由的氣氛也在一點一滴地受到腐蝕。康丁斯基待在柏林，等待著前往威瑪。柏林雖然為他提供了設備，還把一間畫室交給他使用，可是他在半年裡只畫了兩幅畫。1922年三月，包浩斯的創始人瓦爾特‧格羅皮奧斯（Walter Gropius）偕同妻子阿爾瑪‧馬勒（Alma Mahler）來到柏林，送來威瑪的正式邀請。五月，康丁斯基和妮娜離開柏林定居威瑪，康丁斯基藝術生涯的一個新階段——無疑地也是最重要的階段——從此展開。

包浩斯時期

　　1919年春天德意志帝國垮台，之後年輕的德意志共和國立即委託建築師格羅皮奧斯，在威瑪創辦國立包浩斯學院（即國立房屋建築學院，意在結合建築學中的美術、手工藝兩種知識）。在這所學校裡，康丁斯基找到了一個可以施展才能的地方。因為教學依據的是對造型藝術的綜合理論和實際應用，這種想法雖非創新，但之前的嘗試都不成功。

十九世紀後半期，羅斯金（Ruskin）和莫里斯（Morris）宣傳社會美學引發了各種運動，他們極力反對工業化，認為工業化是低級趣味的根源；也反對維多利亞時代的學院風氣，認為它扼殺了藝術的創造力。人們創辦工廠，宗旨在利用技藝賦予藝術新的青春，生產優質產品。

1914年，馮‧德‧威爾德（Van de Velde）辭去威瑪學院的職位，並推薦了德國工廠聯合會的教師格羅皮奧斯。1910年格羅皮奧斯為阿爾費爾德的法庫茲工廠設計了一個作品，引起轟動，那是一種大胆的建築設計，以其嚴格的實用形式著稱。但第一次世界大戰爆發讓這一切都中斷了，直到1919年他才走馬上任。

帝國的垮台也意味著某種學院風氣的終結。嶄新的德意志共和國，想要在新的基礎上重整旗鼓；「左派」團體像以往一樣，在這一文化創舉中引領風潮，人們見此情形都覺得奇怪。姑且不論這種狀態是否完全沒有正當理由，但它成為政治宣傳的工具則是不容否認的。

格羅皮奧斯著手起草了一份宣言，為工業文明藝術下了定義：「一切造形活動，其目的都是為了建築。迄今為止，藝術的最高任務就是美化建築物，今天藝術存在於狂妄自大的個人主義之中，只有全體工人密切的自覺合作，才能使它擺脫這種個人主義。建築師、畫家和雕刻家都必須再生，重新學習如何理解建築這門綜合藝術，既要把握它的整體，又要了解它的各個部分……建築師們、雕刻家們、畫家們，我們都必須回到手工藝上來……藝術家和工匠沒有本質上的區別。藝術家只不過是優秀的工匠而已。」各門藝術的統一依然是這個問題的核心，但人們是帶著比社會需要更現實的理解，來考慮這個主題的。實際上它是一個把藝術融入生活的問題，是一個在利用機器的

資源時，使之與科學對立的種種矛盾的問題。

　　說實話，在包浩斯學院裡沒有老師，嚴格來講只是「師傅」和「徒弟」所構成的團體，這種組織形式使它有別於「學校」或「學院」。事實上，它追求一種全新的做法，這種做法雖屬於當代，卻在精神上回歸中世紀的理想。包浩斯的目標開始實施之際，恰巧是威瑪共和國建立之初。包浩斯學院存在十四年，卻兩度遷移。一個如此新潮的機構，本來應該更有可能設在一個現代化的大城市裡，然而實際上它卻建在小公國傳統的一些小城鎮裡，看起來很反常。

　　1933 年 4 月 10 日，一支有二百名警察的部隊，包圍了暫時設在柏林一家工廠裡的包浩斯學院。三十三名學生被捕，校舍也被關閉。於是在德國，納粹分子成功地消除了這個當代藝術的熔爐，他們認為它是「頹廢藝術」（depenerate art）的根源，「布爾什維克文化的傳播媒介」（Bolshevik culture medium）。逃出來的師生離開威瑪、德紹和柏林後，又逃往美國。1937年，在芝加哥創立了新包浩斯學院，由莫何依－諾迪（Moholy-Nagy）擔任校長，直到他1946年去世為止。

　　1958年奧斯卡・希勒梅爾（Oskar Schlemmer）在慕尼黑出版了自己的「日記」，其中把包浩斯精神界定如下：「包浩斯的組織展現在它的領袖身上。它不受任何教條的約束，因為它確實是開向一切新事物、正在發生的一切事情的世界窗口。它希望同化，同時也希望穩定地把這一切都減化成一個共同的標準，製訂一項規則。因此常常發生理智上的爭論，這都是其它地方見不到的，因此也有一種始終擺脫不掉的不安定感，迫使每個人幾乎天天都要對基本問題表明立場。」

　　除了雕刻家格哈德・馬克斯（Gerhard Marks）之外，包浩斯學院

其餘的教師都是畫家。格羅皮奧斯認為自本世紀初以來，繪畫一直凌駕於其它藝術之上，因為繪畫創造了一種新的美學，成為其它藝術學科的基礎。但他卻無視於表現主義的畫家，例如：諾爾德（Nolde）、夏卡爾（Chagall）、柯克西卡（Kokoschka）。卻只專注在立體主義畫家和抽象藝術家（在抽象藝術家中，當然包括抽象藝術的創始人康丁斯基）行列中尋找合作者。1969年包浩斯在國立現代藝術館和巴黎市立博物館舉行畫展，路德維格·格羅特（Ludwig' Grote）在展覽品目錄中回憶康丁斯基當時的情況說：「今天這位藝術家的作品吸引了廣大的觀眾，但是在這之前，他還沒有找到這批廣大的觀眾。當時只有幾個人認為他的作品具有特殊的歷史意義，這種意義如今已廣為人知。德國美術館對他的看法則有很大的保留，直到數年之後，他的作品才被柏林的國立畫廊接受。」

　　保羅·克利也遭受了大致相同的命運，而里奧內爾·費寧格（Lyonel Feininger）當時已經非常著名了。妮娜·康丁斯基在回憶錄中描寫離開柏林的前夕，她丈夫舉辦的一次畫展：

　　「對這次畫展，報界的反應完全在我們的意料之中。每次康丁斯基創造什麼新的東西，批評家總是支支吾吾的。『康丁斯基，你豐富的色彩，你那些爆炸似的色彩，哪裡去了？這些油畫為什麼唯理智論色彩這麼強烈？』康丁斯基一如繼往，耐著性子回答這種責備，隨著時光的流逝，我對這些已經習慣了。人們並不想要自己不習慣的東西，反對一切新的事物。但是藝術家的職責卻是和習慣作戰，畫不尋常的作品。藝術必須不斷前進，若是只有爆炸而沒有別的，最終也會變得單調乏味！」

「人們對包浩斯的畫家已談論了許多。但他們絕不是一個有預定方案的團體。使他們聯合起來的不是一個體系，而是一個包含幾種傾向的運動。包浩斯的所有教師，無論藝術家還是一般人，都是同等獨立⋯⋯在包浩斯，繪畫只是作為壁畫、作為裝飾的一種成份，如何和建築聯繫起來才是最重要的目的。但是自由繪畫在有機會參展的學生中，總能找到堅定的支持者。康丁斯基、克利、費寧格也總是樂意幫助他們。」

　　馬克對康丁斯基的看法總是相當保留，他說：「至於康丁斯基，他雖有特殊的才能，可以激勵一切受他影響的藝術家，卻是一個很古怪的傢伙。他身上有一種特別神祕、古怪的東西，又帶有某種叫人同情的特點，當然還有他的武斷。包浩斯偉大的教師，當然是阿伯斯，負責初級課程，康丁斯基教的應該是分析性素描。」

　　1922年和1923年，他應邀組織了一個色彩研討班，因為色彩是他在自己的作品中最關心的東西。對他來說，這不是一個為色彩而色彩的問題，不是野獸派畫家也會使用的純色彩問題，這對康丁斯基很重要，展示了顏色和形式之間的科學關係——正像藍鮑（Rimbaud）確立了顏色和聲音的關係一樣。這種演繹顯然是一項艱巨的任務，要讓一個不是專家的人理解，當然絕非易事。但是，我們必須舉出一些例子，來說明康丁斯基在努力教授的知識，尤其是關於顏色與形狀之間的關係理論：「與 30°角對應的顏色是黃色；與 60°角對應的顏色是橘色；與 90°角對應的是紅色；與 120°角對應的是紫色；與 150°角對應的是藍色。在這個體系中，各種幾何形式都同樣與顏色相對應。」

　　康丁斯基本人在1926年曾經說過：「正方形的冷暖特點，因具有

明顯的平面，而使人想起紅色，一種黃藍之間的顏色，它自己也具有這種冷暖的性質……所有的角中，選擇一個 60° 的角，其中兩個角的空間重合起來，就得到一個等邊三角形——三個活躍的、剛強的角——使人想起黃色。因此，銳角是黃色；鈍角漸漸失去攻擊性、失去刻薄尖酸、失去熱，從而隱約地形成一無所有的直線，構成了第三種圖形：圓；鈍角的被動性再加上它幾乎完全沒有向前的張力，從而賦予它一種淡藍色。」

「由此，人們可以繼續發現其它關係。角越尖，就越熱；相反地，角漸漸趨向紅色直角，熱度也就漸漸降低，越來越趨近冷，直到達到鈍角（150°）。鈍角是個典型的藍色角，具有曲線的意味，最終將趨向於圓。」不論這種說明對一般讀者來講，會有多麼困難，但為了說明康丁斯基的研究具有科學性，也是值得引述的。康丁斯基的抽象畫，還洋溢著濃郁的詩情。他的作品中的這兩大要素，絕對不是不相容的。事實上，如果說這種詩情賦予他那可能看起來好玩的油畫研究，那就是因為他深刻感受到一種「內在的必然性」（inner necessity）的形式，詩情則是這種「內在的必然性」的流露。

實際上康丁斯基很高興接受威瑪的邀請。柏林不是那種讓他感到自在的城市。再說由於德國打了敗仗，柏林的生活條件也變得極為惡劣。威瑪是一個風光宜人的城市，其居民的思想意識仍然很保守，充滿了中產階級的習氣。他們心目中的偉人當然是歌德，即使從未讀過歌德的作品，卻大力地利用他來促進我們今日所謂的「公共關係」。在這些地方，就連在香皂上也能找到歌德的肖像。

對這些非常循規蹈矩的人來說，包浩斯出現在他們城裡似乎很可

怕。妮娜・康丁斯基告訴我們：「在威瑪，嚴厲的父母嚇唬不聽話的子女，就會威脅說：『我要把你送到包浩斯去！』在他們眼中，包浩斯就是在當地的魔鬼營。」總之，日子極為艱難，納粹思想不斷地抬頭，誹謗他人的話要找個聽眾不費吹灰之力。

於是出現了這樣的事：人們一方面指控康丁斯基夫妻信仰共產主義，另一方面又指控他們宣揚排猶主義。後面的指控是格羅皮奧斯的妻子阿爾瑪・馬勒提出的。她也許是被康丁斯基對待她的冷淡態度給激怒了。雖然第二種指控可能使康丁斯基與相當多的朋友和熟人發生爭論，但是第一種指控在社會主義的政權下，無疑會造成極不愉快的後果。當然，這兩種指控都毫無事實根據，但是由於報界得知此事，康丁斯基被迫發表對這兩種指控的強力駁斥。

因此包浩斯差不多與外界沒有多少聯繫，不得不自己組織慶祝宴會以歡迎前來舉辦講座或研討會的外國訪問者。康丁斯基舉行的個展，是一個真正的啟示。蕾・蘇溥（Ré Soupault）（超現實主義詩人蘇渡的妻子）和貢塔・施托爾茨爾（Gunta Stölzl）證實了這一點：「我們確實對這些畫著迷了……最使我們震驚的是，康丁斯基對他那些絕對豪放不羈的油畫做了一個徹底的改變，那是一種人們無法忘記也不會忘記的根本變化。」

康丁斯基負責壁畫班和初級課程。他的教學，對包浩斯和包浩斯的學生，相當重要。貢塔・施托爾茨爾，也證實了這一點：「我們欽佩他的精確和他的邏輯。他非常果斷，他說的話總是很有見識，事實上也令人無法反駁。」所有的學生都對此一致贊同，而赫伯特・拜爾（Herbert Bayer）則進一步說：「康丁斯基具有一種天賦才能，從不把

自己置於學生之上，而是幫助他們，指導他們發展。這是包浩斯教學方法的基本原則。他尊重個人才能和學生的人格。……他是一個完美的紳士，從不試圖給人留下他高人一等的印象。他的批評也總是客觀的。」1926年，康丁斯基把他關於形式與顏色世界的想法結集出版，書名叫『點‧線‧面』（*Punkt und Linie zu Fläche*），和《藝術中的精神》同樣重要。

康丁斯基和包浩斯其他同事像：費寧格、穆赫（Muche）、希勒梅爾（Schlemmer）關係都極為和睦，但和保羅‧克利才是真正的密友。說實話，威瑪從未熱情地接受過包浩斯。面對當地思想狹隘的保守主義，包浩斯學院的革新思想也沒能存續多久。1924 年 12 月 26 日威瑪包浩斯被迫關閉了。從許多主動提出要提供這個藝術文化和創作中心的可選城市中，最後選中了德紹（Dessau）。

在當局決定關閉包浩斯之前，康丁斯基都在思考離開威瑪後要前往哪個城市。他曾經考慮過德勒斯登，他在那裡有朋友，也有收藏家在收集他的作品；他可以在那裡的學院中教書，該學院對藝術中的新思想抱持開放的態度。當時在德國生活很困難，通貨膨脹直線上升，組織一次畫展，得要花掉一大筆錢才能獲得基本材料。這時，收藏家奧托‧拉爾夫斯（Otto Ralfs）想要成立一個康丁斯基協會（Kandinsky Society），讓會員繳交定額會費，在年終他們就可以得到一幅水彩畫。在同樣的基礎上，他還成立了一個克利協會。

康丁斯基在威瑪期間，曾在德國和紐約舉辦了一些非常有趣的畫展。這個時期他和克利、費寧格和雅夫楞斯基組成了一個名叫「四藍者」（Die BIauen Vier）的團體，目的在通過畫展讓美國收藏家了解其

成員的作品。

　　德紹是一個比威瑪更讓人生活愉快的城市，它成為安哈爾特公園統治者的基地時，雖沒有往日重要，卻仍然擁有某種文化活力。這座城市成功地把過去和當代的精華結合起來，那就是城市生活區的魅力和工業中心的活力並存，生產坦克與飛機的工廠是德紹最繁榮的產業之一。包浩斯學院搬到那兒時，受到了市民的友好接待。它暫時安置在1900年建造的一座公寓裡，直到其校舍落成為止。再者德紹的物質生活也比威瑪好得多。由於成立了包浩斯有限公司，學院撥給的津貼也比較多，包浩斯出售各種成品——馬賽爾‧布洛依爾（Marcel Breuer）製作的傢具、瑪麗安娜‧勃蘭特（Marianne Brandt）製作的燈、赫伯特‧拜爾發明的印刷機器等等，獲利甚高。

　　在德紹，包浩斯出版了一份評論，專門介紹包浩斯自己的活動。第一期在1926 年 12 月 4 日出版並題獻給康丁斯基，因為那天是他的六十歲生日。為了慶祝這個重大時刻，人們舉辦了幾個康丁斯基畫展。康丁斯基雖然表情相當嚴肅，但從事藝術研究的認真態度和他在教學活動上的努力，贏得人們的尊敬。他並不是一個苦行僧式的人，相反地，他總是充滿活力，喜歡聚會、熱愛自然。康丁斯基在德紹比以往更開心。他寫道：「我們遠離城市彷彿生活在鄉村中，聽得到雞鳴、狗吠、鳥囀。我們可以聞到乾草和樹的氣息，可以聽到林中樹葉的沙沙聲。幾天以後我變成了一個完全不同的人。我們甚至再也不想去電影院了。」（事實上，康丁斯基最喜歡電影）

　　雖然藝術對他來說是唯一真正有價值的東西，但他必定了解如何享受生活。年齡問題並沒有使他太苦惱。六十歲時他寫道：「在一部

俄國小說中，我曾讀到：頭髮是愚蠢的，它無視於心兒的青春年華就變白了。對我來說，白髮既不能引起我的尊重也不能使我感到恐懼。我想活，再活個五十年，以便能夠更加深入地鑽研藝術。一個人被迫過早地放棄許多東西，而且可能正好是在有第一個靈感時。但是也許一個人在死後的世界裡，還能夠繼續工作下去。」可見，康丁斯基是堅定且樂觀的。

德紹時期的重大事件很少——最重要的是沒有旅行。康丁斯基因為沒有回去俄羅斯而失去了公民身份，成為一個無國籍的人，直到1928年才成為德國公民。然而由於有了包浩斯，德紹變成了一個重要的文化中心。在包浩斯的圈子裡，人們會遇到音樂家如：斯多考夫斯基（Stokowski）、收藏家如：古金漢（S. R. Guggenheim）、畫家如：馬賽勒·杜象（Marcel Duchamp）、阿美德·歐珍方（Amédée Ozenfant）或阿爾貝·格列茲（Albert Gleizes），以及來舉辦講座的著名學者和科學家。至於康丁斯基，他除了舉辦個人畫展之外，總願意參加團體畫展，尤其在國外舉辦的團體畫展，因為他在國外仍然默默無聞。

直到二十世紀三〇年代初，他在巴黎舉辦了兩次畫展之後，處境才稍稍改變。一些德國博物館，特別是柏林和漢堡的博物館購買了他的作品，收藏家也表現出越來越大的興趣；然而，各美術館仍然比較喜歡表現主義畫家的作品。

這時康丁斯基又有了新護照而有機會重新開始旅行，他沒有小看這趟旅行。在法爾特湖濱、在卡林西亞，他遇到了阿爾諾德·荀伯格。1928年，他在達居海岸住了一段時間，第二年訪問了奧斯坦德，在那見遇到詹姆斯·恩索爾（James Ensor），然後和克利一塊去巴斯

克海岸渡假。緊接著他又前往巴黎和義大利（在義大利迷上了拉維娜的鑲嵌畫），然後步上克利的後塵動身去埃及。最後訪問了敘利亞、希臘和土耳其，又在南斯拉夫的超現實主義城市杜布羅夫尼克度假。看起來一切都好極了，但是這種看法沒有考慮到納粹黨對包浩斯的怒和敵視。他們認為這種新藝術是「頹廢的」。1932年九月，納粹黨關閉了德紹的包浩斯。康丁斯基前往柏林，試圖重建包浩斯——這一嘗試當然注定是失敗的。政治的緊張局勢不斷加劇。面對如今已非常明顯的納粹危險，康丁斯基決定離開德國。

巴黎時期

　　康丁斯基和妮娜於是流亡國外，在巴黎度過了1933年的聖誕節。在前往法國時他寫道：「我們不想永遠離開德國；我也絕不能永遠離開德國，因為我的根在德國的土壤裡紮得太深。」在德紹的幸福日子對他而言收穫非常大。儘管他極渴望能回到俄羅斯或德國，但卻從未回去過。

　　在包浩斯他雖然事務繁多，卻畫了許多油畫和水彩畫；除了教學，還在各種評論刊物寫了大量的文章，並積極參與推廣綜合藝術；為穆索斯基的《展覽會之畫》鋼琴組曲（*Pictures at an Exhibition*）設計舞台佈景和服裝；且為柏林建築展覽會陶瓷壁飾進行設計。

　　直到1929年和1930年康丁斯基在法國舉辦畫展時，才和法國頻繁地接觸。雖然如此，但二十年過去了，沒變的是大眾仍然不理解抽象藝術。蒙德里安（Mondrian）、庫普卡（Kupka）、范唐哲盧（Vantongerloo）和都斯伯格（Doesburg）雖然已在法國居住數年，卻沒有人知道他們。克里斯汀·澤爾渥斯（Christian Zervos），以強大的毅力出版了自己的《藝術手冊》（*Cahiers d'art*），並且甘冒天下人之蔽

視，在1931年請求康丁斯基，在這份評論上發表〈對抽象藝術的思考〉（Reflections on abstract art）一文。這給康丁斯基一個機會，來證明「非具象的繪畫確實是繪畫，它有權利與任何其他的繪畫藝術並肩存在。」

康丁斯基夫婦暫時在勒伊佈置了一個家，保存了包浩斯的精神，嚴肅但充滿色彩。在巴黎，除了德洛內夫婦、雷捷和阿爾普之外，康丁斯基的法國同行對他的藝術作品都十分保留，他結交的朋友都是外國人，例如：米羅、蒙德里安、夏卡爾、恩斯特（Max Ernst）、布朗庫西（Brancusi）、馬格涅利（Magnelli）、佩夫斯納（Pevsner）等人。國外對他的作品需求雖然大，但由於1939年爆發了戰爭，國外的一切交易都無法進行，然而這時康丁斯基還繼續在度假旅行。他拒絕離開巴黎。逃出巴黎，對他來說就只是在庇里牛斯省的科特雷逗留二個月罷了。在那裡他聽到好朋友保羅・克利逝世的噩耗。

事實上，康丁斯基對巴黎非常失望。所有的藝術，包括：繪畫、音樂和文學領域中，法國人對外國的任何東西都毫無興趣，甚至連任何一種新藝術的創造者，只要不屬於法國藝術家壁壘森嚴的小圈子就會被忽視。藝術界敵視他，畫廊拜倒在立體派的魔力下，在還沒有把這些作品脫手以前，並不想購置其他作品──尤其是抽象藝術。1929年他在扎克美術館、1930年在法蘭西斯美術館，舉行個人畫展，作品銷路都很好，因此就更令他感到失望。安德烈・布荷東（André Breton）本人買了兩幅小畫，他後來告訴康丁斯基：「你對超現實主義藝術家的影響，是勿庸置疑的。」由於抽象藝術家多數是外國人（法國的沙文主義也許在這裡產生一些作用），沒有人對他們的作品感興趣，於是康丁斯基和其他藝術家決定聯合起來保護自己。他們創立了

一個團體：「方與圓」，出版評論，其法國成員包括德洛內夫婦和瑟福爾（Seuphor）。

德國的情況更糟，捕風捉影的政治迫害現在正要開始。埃森福克旺博物館把康丁斯基的一幅畫高價賣給了一位私人收藏家，讓康丁斯基誤認為自己的作品仍受到歡迎。直到已是黨衛隊（S. S.）高級官員的前任館長克勞斯‧馬‧班迪卒伯爵，寫了一篇文章稱「埃森福克旺博物館擺脫了一位外國人」，康丁斯基這才徹底醒悟：

「福克旺博物館收藏了眾多作品，卻在1933年將它們打入儲藏室，從此它們在那裡就像鬼一樣生活在半明半暗中。……這種自稱『絕對』（absolute）的畫作，拋棄了具有客觀性的領域，擺脫了現實世界，倒退到點、線和面的基本成份中。……福克旺博物館從其儲存的這類畫中，選出一幅題為《即興》（Improvisation）的大型油畫，剛剛以九千德國馬克賣給一位收藏家。那是瓦西利‧康丁斯基於1912年所畫的油畫。康丁斯基是俄國公民，他是抽象畫的創始人和領袖。在他自己稱作「純粹即興」的繪畫中，人們最多只會找到『與一個充滿混亂不堪，充滿著血漿、精液及細菌的王國』……。我們不能不給這樣一個失去根基的人機會，讓一個在自己國家內已成為外來者的人，拋出這種毫無意義的智力遊戲。……只有俄國人的頭腦，才會去想到這種東西。對於這個人，我們可以說他已經『失去了控制』（Lost his grip）了。……賣了這幅畫絕對窮不了本博物館，因為儲存這些『有文獻可查的作品』的館藏仍十分豐富，足可忍受這種損失。再說，有這麼一大筆補償金，會有益於我們所支持的藝術……為了記錄下這種把德國藝術俄羅斯化的企圖，只要有一張不走樣的照片，就綽綽有餘了。」

康丁斯基立刻意識到這場災難的嚴重性：「它是一個信號，表明反對現代藝術的戰爭已經開始。但我希望，私人收藏家將會找到足夠的隱密藏畫地點，存放他們的珍品而不被沒收。」蘇維埃當局只限於把抽象畫打入博物館的地下室，而不是像希特勒那樣把它們銷毀。只有義大利法西斯政權，雖然喜歡「古典」風格，卻給所有的藝術家徹底的言論自由，不論其來歷或觀點如何。這正是「義大利奇蹟」的一個例子。

　　在日常生活中康丁斯基以嚴謹著稱，人際關係極講究禮儀。他很快就發現一些畫商所進行的可疑交易。在他眼中，只有珍妮‧布赫（Jeanne Bucher）可以免受責難。「她是唯一沒有參與那種骯髒勾當的藝術畫廊。」對他來說，珍妮‧布赫是「一桶爛蘋果中的唯一一顆好蘋果。」也是一個思想開放、充滿勇氣的人。她只要發現了年輕藝術家的才能，不論它是否「合法」（即得到大型美術館的承認），總會展出他們的作品。1936年、1939年和1942年，康丁斯基在她的畫廊中舉辦了三次畫展。最後一次畫展是秘密舉辦的，但在德國人所占領的巴黎確實是一件十分魯莽的事。也是珍妮‧布赫說服印象主義博物館的館長安德烈‧德扎魯克購買了康丁斯基的《構成第九號》和樹膠水彩畫。這些是在法國博物館所展出的第一批抽象作品。妮娜‧康丁斯基把1934年和1944年間，在巴黎的十年，稱為「偉大的綜合」（great synthesis）時期。歷史整整兜了一個圈子，康丁斯基七十八歲時，終於實現了他年輕時的雄心壯志。

康丁斯基的人際交往

　　當一個人的時間都被教學、寫作和繪畫占滿了，似乎就會被迫過一種獨處的生活，這樣是合乎情理的。但是對康丁斯基來說情況並非

如此，因為包浩斯是一個很大的團體。在那裡接觸各種各樣的人，是一件無法避免的事情。康丁斯基的學生不僅異口同聲讚揚他的教學方法，而且也異口同聲地讚揚他的人品和思想的開放，他喜歡讓思想交流。當然這些交流都是在一定的限度內進行的，因為他沒有時間去參與咖啡館裡，知識分子們所進行的沒完沒了、毫無意義的討論。他與其他畫家都持友好但保持距離的態度，甚至對畢卡索也是如此，康丁斯基從來不想要見他。

妮娜・康丁斯基要我們相信，畢卡索聽說康丁斯基將定居巴黎時很忌妒他。乍然一看，幾乎不太合理，畢竟當時畢卡索已經很有名氣，而康丁斯基還默默無聞。但是這位精明的西班牙人可能已經意識到，康丁斯基創造了一種新的繪畫語言，與他自己的迥然不同，很可能會成為一個危險的對手。畢卡索很顯然和「探索者」康丁斯基截然不同，但保羅・克利則是康丁斯基最親密的朋友，他們的作品雖然有本質上的區別，但他們的精神卻息息相通。

妮娜・康丁斯基曾說：有一天，她和康丁斯基坐地鐵前往皮挨爾・諾厄布（Pierre Loeb）畫廊，遇見一個結實的矮個子男人在中途上車。妮娜立即對她丈夫說：「那是米羅。」三個人都在同一站下車，沿著街道向同一個方向走去，並同時到達皮挨爾・諾厄布畫廊的台階上。諾厄布打開門時，簡直無法相信自己的眼睛。米羅一直承認早年曾受到康丁斯基的影響。他們在造型藝術領域中有諸多的不同，但卻被同樣一種東西聯結起來：那就是詩。

康丁斯基和米羅保持著持久的友誼。他和阿爾普、馬格涅利和布荷東也關係友好。布荷東堅持認為康丁斯基是一位超現實主義畫家，而不

是一位抽象藝術畫家。至於聖拉扎羅（San Lazzaro）對推動康丁斯基的成名貢獻最大。他談到這位畫家時說：「他是一個革命者，但不是立體派畫家式的革命者。他想賦予藝術一個堅實的基礎。他的目的實現了。他以嚴肅的方式作畫，但他的畫卻充滿了想像力和靈性，它們都是以數學為背景的音樂。他使整個藝術形態產生了徹底變化。」

嚴格說起來，批評家並非都是這麼喜歡恭維人的。泰里阿德（Tériade）在1929年扎克美術館的畫展時寫道：「康丁斯基既是畫家又是科學家」；弗朗索瓦·福斯卡則予以反駁說：「我聽人家說康丁斯基是畫家同時也是科學家。我很懷疑這種說法，因為康丁斯基並沒有提供任何證據，證明他從事科學研究或者具有繪畫才能。只要有個便宜的萬花筒，人人都可以擺弄出這種景觀，它們比康丁斯基這些單調乏味的探索要有趣得多。有人告訴我：『其顏色並不太難看』。我們不要忘記，當人們談到藝術作品的顏色時，就等於說這件藝術品實在沒什麼好談的。」

喬治·沙朗索爾（Georges Charensol）比較審慎，他弄不明白這次畫展是否真的是「人們期待的啟示」。他說：「現在展出的康丁斯基的水彩畫，都是過去三年裡創作的。這位俄裔德國畫家可能畫過更具特色的作品，若非如此，這些抽象構圖怎能對德國繪畫發展產生如此深刻的影響？事實上，康丁斯基的影響已經越過了國界，因為我們的一些超現實主義藝術家，似乎對這位來自慕尼黑和德紹的畫家評價很高。」

皮挨爾·庫爾蒂翁（Pierre Courthion）則表露出一種遲疑難決的傾向，不知道該如何分析或介紹康丁斯基的作品：「康丁斯基這位偉大的幾何學者在繪畫中，似乎不知不覺地回到了『主題』上，回到塞尚

之類畫家所理解的顏色調製上。……他的著色缺乏保羅‧克利的細膩和魅力，但是他享有一種潔白的清新氣息。這次畫展……巧妙地讓我們對這位俄國畫家形成一種新的看法：它向我們表明，在幾何學者背後還隱藏著一個很有尊嚴的藝術表現。」

人們對沙朗索爾所使用的措辭感到驚訝：第一，康丁斯基先被認定是一個俄國人，然後才是一位畫家，基本上這是一種法國種族主義的觀點。尚‧巴堅（Jean Bazaine）絕對不是一個種族主義者，他認為哈特里（Hartury）是德國畫家，正如帕洛克（Pollock）是美國畫家一樣。但二次世界大戰期間，法國繪畫的榮耀——巴黎流派——則是由中歐移民所組成。庫爾蒂翁評論中最愚蠢的措辭，莫過於用了「幾何學者」一詞；批評家們比較傾向於談論官方沙龍的「優秀畫家」，不太著意去發現繪畫藝術的新表現形式。

康丁斯基的作品顯然還包含著另一種內容：「夢幻和詩」。例如，他為好友詩人阿列克亞‧列米佐夫（Alexei Remizov）創作的小說插圖。列米佐夫一生都在寫他想像中的夢——讓尚未接受「笛卡兒哲學」的兒童去讀的夢。這可以說明兩件事：康丁斯基作品中夢幻和詩的情調，借助笛卡兒的邏輯是無法理解這種藝術的。因此，法國藝術評論家的評論才會如此眾說紛紜。反過來說，這個童年和富有詩意的夢幻世界，說明了康丁斯基為何喜歡關稅員盧梭（Rousseau），而且還收藏了他的兩幅畫作。乍看起來，還有什麼比這位憨厚、天真爛漫的幻想家，離康丁斯基的「幾何理論」更遠呢？

康丁斯基去世前，貝里‧拉斯帕伊畫廊舉辦了一次抽象藝術美展。在他去世那年，雛形畫廊專門為他舉辦了一次類似的畫展。然

而，批評家們的觀點依然沒變。《十字路口》（Carrefour）這本雜誌發表了法蘭克・埃爾加（Franck Elgar）的一篇文章，部分內容如下：

「我認為這是一場完全過時的藝術運動。抽象藝術表現在一個特殊時期中，擺出了挑戰的姿態，但現在看來已完全不合時宜了。我們雖然對形式的魅力和顏色的神奇著迷，卻發現很難在否認這些魅力的藝術中，找到樂趣。……但是非具象的畫就不能稱作畫。」在此，我們找到了一個反面的例子，這人不僅指責「內在必然性」毫無用處，而且同樣認為裝飾形象僵化的相互作用更適合廣告創作、展品目錄和海報。然而，埃爾加雖然厭惡抽象藝術，卻說：「但必須承認、現在展出的康丁斯基的作品，理應引起最強烈的興趣。面對著康丁斯基在呆滯的天空中，描繪的這些球體和圓圈，人們會詩情大發，並談起『無聲的音樂』（the music of silence）。曲線和水平線的野蠻碰撞，似乎發出了一種純粹的、獨一無二的聲音，絲毫沒有和聲道理可言。但康丁斯基凝神入化，並贏得我們讚賞的地方，是他離開抽象概念並且想起繪畫時，是他放棄宇宙論而降臨到平凡的地球上的時候。這時，他就是一個創造極其動人的構圖者，其主題似乎是借助於阿拉特克人的文章、印加人的紡織品、甚至是埃及的象形文字。他的水彩畫格外富有裝飾性，然而，他憑想像力創造的主題太沒有章法，缺乏條理和層次，為了要符合作品的最終要求，因而看上去就像是在作品完成時才被冠予題目似的……。」

這篇評論中有兩個細節值得一提：積極方面，是批評家提到了音樂；消極方面是他談到阿茲特克、印加和埃及的構圖。康丁斯基在包浩斯如何嚴厲地對待一個用「日本」風格處理主題的學生，所以只要

是提到可稱之為民間藝術的東西，那就是對他的真正的譴責。妮娜・康丁斯基本人在自己的著作中寫道：「抽象畫家並不把大自然當作直接處理的對象。康丁斯基說過，大自然並沒有提出任何的模式。藝術的任務就是從這裡開始的，因為他只能依賴自己的想像力和創造力；一般來說，沒有想像力、沒有創造能力而創造的一切作品，都是一種純粹裝飾性的、沒有生命的、可悲的藝術。」

康丁斯基即使去世之後，仍在法國遭到詆毀或誤解，更不用提納粹德國和『頹廢』藝術了。安德烈・洛特（André Lhote）在1945年元月出版的《法蘭西文學》（*Les lettres francaises*）上，針對1944年十二月畫展撰文，對康丁斯基表現了相當的敵意：

「我在此無意為我從不支持的美學辯護。我想要談的是這位有病老人的戲劇性遭遇，他因為一個國家的寬大精神而熱愛這個國家，但他在這個國家臨終時卻遭到污辱。年輕人列隊來抗議『這種野蠻的、不可思議的和墮落的』繪畫，並威脅要砸碎裡面陳列有他謎一般繪畫的櫥窗……這種令人遺憾的事件，至少提出了藝術革新的問題。目前，康丁斯基的作品是否完全『失去了個性』無關緊要，在它們身上出現的問題是：不論純符號是來自格列茲（Gleizes）或梅金杰（Metzinger）所謂的『純粹流露』，還是藝術家本人通過連續簡化，從粗糙和永遠亂糟糟的現實中，費力地提取的精華，究竟一位藝術家是否有權利通過純符號為媒介來表達自己？繪畫藝術的本質在於模仿對象，在於逼真的畫，還是在於能賦予對象立體感的虛構符號？無可爭辯地是詩人可以用較為罕見的、更富於表現力的方式，來描述一般的物像，但身為一名畫家，康丁斯基應否享有這份特權呢？」

洛特進而就維克多‧雨果（Victor Hugo）及其詩句「羣星和田野裡的金色鐮刀」和抽象藝術的符號進行出色的比較。抽象藝術，尤其是康丁斯基的藝術，很少得到一個自稱不支持這種非造形美學的造形畫家，如此精彩的辯護，真是絕妙的諷刺。洛特在文章的最後說：「如果說學會做算術題、讀報紙、寫信要上十年學，那麼就不難同意讓大眾開始理解造形錯亂的神秘，可能也需要好幾個月的培訓。」這等於在指責一般人普遍缺乏文化知識，也讓人們想起有個人說不「懂」畢卡索的一幅畫，畢卡索則回答說：「你懂中文嗎？」。「理解」真的是人們所追求的目標嗎？即使如康丁斯基繪畫之類的作品，和促成這種作品創作的研究，從根源上說基本上是理性的，但它仍然訴諸於情感。一般人不理解康丁斯基的藝術，而非常習慣於描述性強的作品，其原因就在於此。

多年來，康丁斯基只給他的油畫取抽象的名字。但是由於法國特別具有文學素養，法國人很重視解說性的藝術。即使在今天，像「即興」、「構成」或「印象」之類借用音樂術語的名字，對一般人來說仍然沒有多大意義。大家比較喜歡「亞德里亞海上的日落」這一類的名字。但上述那篇評論仍有其積極面：「曲線和水平線的野蠻碰撞，似乎發出一種純粹的、獨一無二的聲音，絲毫沒有和聲可言。」這就像克里斯琴‧澤爾渥斯（Christian Zervos）1928年在《藝術手冊》（*Cahiers d'art*）中發表的一篇文章：

「康丁斯基的水彩畫使我認為，這位藝術家的作品應與音樂有相當的關係。我說不清楚為什麼他的幾幅水彩畫，給我留下了音樂演出的印象，其形式與色調之間的關係，常常使人想起由嚴謹節制的詩情

所構成的音樂。」

　　康丁斯基對秩序的執著與關心，在《藝術中的精神》一書的最後，製訂了個人的標準，用來為他將來的畫作分類。從那時起，他便借用了一些音樂術語，把他的油畫分為『印象』、『即興』或者『構成』。

　　只有超現實主義藝術家不很關心音樂。二十世紀前五十年，各種藝術運動的藝術家，特別是德國的藝術家，都傾向於嘗試康丁斯基所宣揚的綜合藝術。眾所周知的是，康丁斯基和作曲家安東・馮・韋伯恩（Anton von Webern）、托馬斯・馮・哈特曼（Thomas von Hartmann）以及阿爾諾得・荀伯格等人的關係極為密切友好，他們曾因阿爾瑪・馬勒的惡意中傷一度冷淡了康丁斯基，後來就與他和解了。卡羅拉・蓋東－弗爾克（Carola Giedon-Welcker）說康丁斯基是個理論家，他寫道：「就作為一種精神表達方式的音樂而言，他時刻想起音樂已成為他的主要指導方向。」

　　康丁斯基還在1909年到1913年間為戲劇院創作了一些作品。其中較為人知的有：《黃色聲調》（Gelber Klang）和《聲響》（Klänge），前者是一部「抽象歌劇」（abstract opera），由蘇聯作曲家阿爾弗雷德・施尼特克（Alfred Schnittker）譜曲，康丁斯基生前從未演出過，直到1975年才由雅克・波利埃里（Jacques Poliéri）在聖博姆音樂節中演出。而康丁斯基唯一的舞台設計在香榭麗舍劇院上映，由雅克・波利埃里把它拍成電影，獲得法國電影資料館的首獎，之後又被推選參加坎城影展。托馬斯・馮・哈特曼把這部作品形容為「舞台藝術中，曾經見到的最大膽的創舉。」安德烈・馬爾夢一直想在巴黎歌劇院上演它，卻從未實現過。正如妮娜・康丁斯基強調的那樣，從一開始，《黃色聲調》似乎就和「不

幸」如影相隨。可喜的是，這部影片現在仍然保存著，它仍然是康丁斯基在這個領域裡最重要的紀錄。

康丁斯基的身後榮名

實際上，康丁斯基在1944 年 12 月 13 日逝世時，尚不為法國民眾所認同。當然，他在日耳曼語系國家裡多年來一直占有重要地位，美國的收藏家當然也不會不知道他。但是他在巴黎舉辦的畫展，並沒有征服具有沙文主義思想的觀眾，對他們來說，這位俄裔、德籍、法籍的人仍然是個外國人。他的畫只有一幅被收藏在一座官方博物館裡。但有這種遭遇的，並非只有康丁斯基一人。

第二次世界大戰剛剛結束，尚·卡蘇（Jean Casson）負責重新籌組現代藝術館時，發現自己面臨著許多的空白。四十五年來，人們大談畢卡索，但博物館裡竟然沒有畢卡索的畫，康丁斯基更是如此。在近七十年後的今天，這看起來可能是種不正常的現象，但不要忘了戰前美術界的狀況。當時官方沙龍能力平庸卻橫行跋扈；羅馬獎死氣沈沈，它要求候選畫家去臨摹諸如：吉奧喬尼的《鄉村音樂會》或另一幅新古典主義畫作《荷瑞希艾的宣誓》（Oath of the Horatii），聽起來真是可悲。

現在康丁斯基在法國和全世界（除了蘇聯，蘇聯只舉辦過一次他的畫展，但博物館裡卻收藏著他的許多優秀作品）占據了應有的地位，那都要歸功於妮娜·康丁斯基。雅克·拉塞尼（Jacques Lassaigne）曾經這樣讚揚她：

「在過去的三十年中，妮娜·康丁斯基孜孜不倦地宣傳她的丈夫、宣揚他的作品。在世界各地舉辦康丁斯基畫展，讓大家了解他的油畫、

水彩畫和素描。他的著作被譯成幾種語言在許多國家出版。他構思的各種計劃都一一付諸實現。……妮娜·康丁斯基的回憶錄，為她丈夫的肖像添上了一些至今不為人知的特徵，這證明了『愛』的偉大。」

　　第二次世界大戰之後，嶄新的、生氣勃勃的麥格畫廊，立即簽訂了一項處理康丁斯基作品的合同。這項合同應持續到1971年為止，但妮娜卻以沒有收回一筆數目很小的款項為藉口終止了這項合同。卡爾·弗林克爾（Karl Flinker）說：「她不能忍受麥格畫廊重視夏卡爾甚於康丁斯基的作法。」卡恩威勒（Kahnweiler）也同樣活躍，但妮娜不喜歡他，因為他是畢卡索的畫商，而畢卡索自康丁斯基夫婦1933年到達巴黎以來，一直不理睬他們。「畢卡索是她的眼中釘。」妮娜認識弗林克爾時，弗林克爾已經放棄了藝術經紀人的活動，也正是他阻止妮娜把作品交給商人去安排畫廊展出，讓妮娜避免了許多可能的錯誤。毫無疑問，妮娜認為自己正在代理著最優秀的藝術作品，在她與麥格畫廊終止合作之後，卻發現自己找不到一個商人或畫廊，願意出售康丁斯基的作品。弗林克爾幫她擺脫了這種困境，牽線讓她與歐洲最著名的畫商：巴賽爾的比伊勒畫廊簽訂了合同。問題解決了，但妮娜還想找一家巴黎土爾農街的畫廊合作。我們不得不感謝妮娜，她非常能幹，在1972年主辦了一場盛大的畫展。

　　儘管當時官方仍不予承認，但有兩個偉大、真正的藝術商人，在保護這位富有創造力、創造了抽象藝術的偉大藝術家的遺產，除了弗林克爾之外，還有喬治·龐畢度（Georges Pompidon）。弗林克爾和龐畢度的友誼一直持續到龐畢度當上共和國總統。眾所周知，這位總統及夫人對當代藝術十分感興趣。儘管第二帝國的鑲嵌畫就在他的官邸

裡，但是一個法國總統極力「要和他的時代共處」這還是第一次。龐畢度在研究相關的計劃之後，想要建立一個文化中心獻給當代藝術，該中心就是今天的龐畢度文化中心。妮娜和這位總統及其夫人交上了朋友，常到香榭麗舍去拜訪他們，在那裡她感到很愉快。妮娜沒有繼承人，雖然總是小心翼翼地隱瞞自己的年齡，但她離開世上的一天終會到來。等到那時，她個人的重大收藏品將要如何處理？當時許多人參與了長時間的遊說，勸她把這份無價收藏品捐獻給法國政府。因為在她面前不能提到「死」字，所以遊說進展就更加困難了。

一切都從捐獻五幅樹膠水彩畫開始。康丁斯基1922年在柏林創作了這幾幅畫，想把它們變成壁畫。妮娜捐獻出這幾幅畫，條件是當時仍在初步規劃階段的龐畢度中心，要有一間專門收藏這種在樹膠水彩畫基礎上所畫成的壁畫。蓬蒂斯・許爾騰1973年被任命為國立現代藝術館館長，他也加入了說客行列，試圖說服這位寡婦。龐畢度將軍1974年逝世，這有助於加強妮娜和龐畢度夫人之間的友誼。1976年龐畢度藝術中心揭幕時，妮娜捐獻了十五幅油畫和十五幅水彩畫。接著1978年蘇聯博物館展出了康丁斯基的油畫。但這時的遊說工作仍然談得很棘手，妮娜對蘇維埃政權抱有很深的敵意，但為了讓剩餘的三十幅油畫能在法國展出，她又捐出了三幅油畫。

這些朋友知道時間在流逝，心裡很焦急，趁著展覽期間成功地說服了妮娜立下遺囑，成立一個康丁斯基協會，由她擔任終身會長，享有完全的自由去舉辦活動，這個要求得到了大家的贊同。弗林克爾親自起草遺囑。不久以後，妮娜・康丁斯基便遇害了。於是，龐畢度夫人成了康丁斯基協會會長，法國發現自己因大量收藏一位生為俄國

人、死為法國人的畫家的作品，而變得很富有。巴黎也因此成為收藏康丁斯基作品的最重要中心之一，僅次於紐約、慕尼黑和杜塞爾多夫。妮娜也對巴塞爾美術館做了一些捐獻，都是她收藏在格施塔德木造別墅裡的作品，她於 1980 年 9 月 2 日在那裡慘遭殺害。

1984年至1985年在國立現代藝術館舉辦的重要畫展，就是法國向康丁斯基表示敬意的第一個壯舉，並且獲得了巨大的成功。我們有權這麼問：這意味著康丁斯基的作品變得流行了嗎？它現在被認為是與追求文化知識，不可分割的一個因素了嗎？這種問題似乎無法回答。因為我們必須承認，康丁斯基的作品絕對不容易理解。它在藝術史家當中引起了許多爭論，他們有時也爭論得過了火。例如：菲利克斯‧蒂勒斯曼（Félix Thürlemann）寫道：「康丁斯基是個抽象畫家嗎？似乎沒有人再這麼問了。過去幾年，發表了一些令人難忘的研究文章，每個作者都熱衷於發現康丁斯基所展現的明顯抽象作品風格，尤其是他在慕尼黑時期的作品中。」

康丁斯基的確是一個令人為難的畫家，他不斷談到自然，卻給人他的創作純粹是理性作品的印象。對門外漢來說，他的畫看來彼此都差不多，或者都是同一系統的創作，那系統就像某種遊戲，玩法是不斷地移置其各個內容。可是，我們都了解他對這些不同主題的看法：

「如果一個藝術家不斷地重複自己，那麼他的藝術勢必要成為裝飾性藝術，甚至死亡。抽象畫是所有藝術中最困難的藝術，它要求畫家必須懂得作畫的技巧，對構圖和顏色也要敏感，還要是個真正的詩人，這也非常必要。」

「如果你的想像力空白無力，不足以形成真正屬於你自己的視覺形

象，可以概括成觀念，再轉化成視覺形象，那麼就回過頭去研究大自然吧。大自然極其強大，足以刺激你，使你能夠發展自己的藝術。」

這就是他一貫告誡學生的話。就觀賞者而論，評價康丁斯基時一定要記住的一個字就是：「詩人」。眾所周知，康丁斯基的作品富有詩意，我們要用詩人的眼光去理解他的作品，不要拿種種理論來讓自己煩惱。

康丁斯基的畫，正像一件音樂作品，首先是形式和顏色迷住了我們。正如從情感方面欣賞一件音樂作品那樣，沒有必要了解調子和樂譜一樣，初次接觸康丁斯基的作品，也不需要了解藝術史中所宣揚的各種理論。這不是一個「理解」問題，而是一個「感受」的問題。他的作品包含著愉快的內容，還有某種魔術般的魅力，從而增加了作品的吸引力。

阿爾普寫道：「通過康丁斯基的詩，我們親眼目睹了永恆的圓圈，它的誕生與消失，以及在這個世界裡無止境的變換。他的詩揭示了感覺和理性是不存在的、是無用的。」他的油畫確實就是詩，就世系而言，他應該是一位東方人，然後才是俄國人、德國人或法國人，在他內心深處總是保留著難以置信的東方詩歌的魔力。

前 言[1]

　　瓦西里・康丁斯基（Wassily Kandinsky）1866 年 12 月 5 日誕生於莫斯科。兒時，他便鍾愛畫畫，對色感的敏銳度尤其突出；相較於俄羅斯荒原的千里灰冷，莫斯科教堂穹頂上的落日紅霞和俄羅斯農民畫的濃墨重彩，更能啟迪小瓦西里的視界。三十歲完成法律專業學習後，他獲得大學法律教授席位，然而，在這人生轉捩點上，他卻受到莫內〔Claude Monet〕畫作的啟發，決定放棄安穩的職業，前往德國慕尼黑學習繪畫。他事後回想起這一決定，形容自己是在學藝道路上「「一了夙願」」。

　　在慕尼黑學畫兩年，康定斯基進入皇家畫院，師從法朗茲・馮・史塔克（Franz von Stuck）。然而，不滿足於學院論調的他，乾脆於1902年自立門戶，創辦了一所美術學校，歷時兩年之後，卻又草草關張了事，開始周遊西歐列國，長達四年。旅行結束返回慕尼黑後，發生了一件奇妙的事：某晚，康丁斯基打量自己一幅舊作，由於燈色昏暗，只能看到畫面上大體的線條和色調，他驀地發現，儘管繪畫主題已經難以辨認，畫面反而顯現某種魔力般的美感，而繪畫主題似乎淪為多餘。

　　詫異之餘，康丁斯基花了整整兩年時間研究這一神奇發現。在這段期間，他的創作雖仍以客觀物象為基礎，但在處理形色構成時，只

1. 作者希拉・瑞貝係紐約非物象繪畫藝術館館長，也是本書經典英譯本譯者之一。本文於 1946 年發表於彼茲堡，後由美國多弗出版社（Dover Publication）採用，作為本書英譯本的前言。【譯注】

將物象視為結構元素的一部分對待，作品已初具抽象特徵。

1910年，康丁斯基完成其理論名著《藝術中的精神》（*Concerning the Spiritual in Art*），以此建立非物象繪畫（non-objective painting）的哲學基礎。接下來，他完成個人首批真正意義上的非物象繪畫作品，公開展出後，一時舉世矚目，熱評如潮。1914年至1921年，康丁斯基輾轉於俄羅斯，在幾所官方藝術機構任職，其間1919年任莫斯科圖畫文博館（Museum of Pictorial Culture）館長一職，創辦藝術文化所，並為其撰寫文化規劃；1920年，他被提名為莫斯科大學的藝術教授，同年，還創立莫斯科藝術科學院（Academy of Artistic Science）並任副院長。

此後，康丁斯基返回柏林，在沃勒斯坦畫廊（Wallerstein Gallery）展出個人首批「開放空間」（open-spaced）繪畫作品。這些作品中，他畫風陡轉，從過去熱情洋溢的色彩抒情走向精準明確的空間營造，他專注於開放空間的不同維度，將色的濃淡、形的縮展、線的縱橫，乃至點的疏密這些空間元素，一一分析出來，使其各自呈現。1922年，康丁斯基進入包浩斯學校（Bauhaus）任教，啟動了他的創作高峰期，至1923年，他對色彩的掌握與展現已臻完美，一如科學儀器般精確。包浩斯是所名聞遐邇的藝術學校，創立於威瑪（Weimar），後遷往狄索（Dessau），不幸於1933年遭到頑固的納粹當局勒令關閉。此後，康丁斯基輾轉前往柏林，旋即又遷居巴黎，創作不息，直至 1944 年 12 月 13 日辭世。

在晚期作品中，康丁斯基專注於畫面既有空間的高度平衡，並以此為準則，營造畫面的視覺張力。如同許多大師級畫家，康定斯基的繪畫，用意不在窮摹萬物，而在於筆墨傳神。他甚至力排眾議，堅稱

畫家當如音樂家那樣，擺脫一切物化束縛，以純粹形式直抒胸臆，成為最早宣示「內心驅動」原則的大師。

彼時，繪畫的寫實傳統還根深蒂固，大眾的鑒賞品味也不過如此，康丁斯基卻勇於堅持己見，開風氣之先河。他的作品，吐露天生異稟，自成畫韻格調，絲毫不受物象桎梏。他認為，非客觀藝術的形式韻律，一旦運用得當，自有其內在生命和創新空間，且能以深刻意蘊觸動觀者；只是，藝術的這一內在生命，長期以來卻受到窮於摹仿物象的傳統繪畫所摒棄，同時遭到機械平庸的所謂抽象裝飾畫所摒棄。

康丁斯基認為優異的藝術作品，皆遵循著對位元構成（counterpoint）的法則，以此展現色彩和形式的和諧、對比和韻律，使畫面富含生氣和趣味。為了闡明這些創作對位法則，造福後學，他數年如一日，潛心鑽研相關藝術審美問題，並著述不輟，詳解對位構成藝術的理論和技術要點。這些技術文獻，對於心有靈犀的藝術人才來說，無疑大有裨益，當然，一般庸眾卻未必受用，畢竟礙於專業知識的匱乏，一般人往往習慣於單憑個人好惡判定作品。對他們而言，藝術佳作無異於一花一草或時興小曲，不過是一時養眼悅耳而已，何必勞神深究。

非物象藝術的創造，要求藝術家對普遍的宇宙法則衍生直觀的反應，並借此傳達藝術意蘊。真正有悟性和創意的藝術家，必能從內心感受這無形的精神力量。藝術家憑藉敏銳的感受力，在個人的精神領域內獲取創作靈感，然後按照對位構成的法則，以豐富的視覺構成來表達他的意念，成就永恆不朽、渾然天成的藝術作品。

今天，藝術家的創作已經提升至精神表達層面，不再受制於物質客體。藝術家不必非得用鮮黃色去表現檸檬，或者非得用湖藍色去

映襯天空，亦毋須非要在世俗情感的推動下才萌發創作衝動。藝術家可以擺脫幻相的束縛，在空白純淨的畫布上寫意揮灑，創造姿態豐富的畫面，毋須矯揉造作。一旦擺脫了摹寫物象這一古老理念，藝術的自由度是無限寬廣的；藝術家完全能以自身的審美想像，馳騁於精神領域。藝術家的眼界，從物象領域和透視框架中的三維幻相中解脫出來，真正邁入視覺本身的實在世界。非物象藝術家可以說是身體力行的導師，教人從一時的物象束縛中解脫，尋找真正的視覺快樂，並以視覺方式體悟抽象和永恆。非物象藝術作品引領觀者漸漸領悟精純有序的審美和諧，回歸心靈的寧靜平和。

這種先知般的非物質主義繪畫理想，宣告精神時代即將到來。對絕對精神的探求，成為當前人類的潛意識渴望的先行者。借助於對電波、射線及原子等無形力量的駕馭，人類的物質生活越來越輕鬆，人類也得以自由地追尋更多夢想，提升文化和審美表達需求，探求永恆的實在。這一切似乎都觸手可及，但似乎又為大多數人所忽視。

非物象繪畫幫助心靈從物質主義的沉醉中解脫，從純粹的審美愉悅中獲得精神啟迪。從這個意義上而言，非物象繪畫的先驅人物康丁斯基，並不只是一位畫家或者科學家，而更是一位具有宗教意義的預言家。早在物質密度、電波頻率這些無形實體被科學證實，並由此開啟人類無限的想像之前，他的抽象無形藝術理念就已經成型。真正理解康氏藝術理論中的深刻真理，或者真正領會康氏繪畫作品的純粹美感，都足以讓人認識到康丁斯基的存在，在現代藝術世界的開拓意義。

今天，攝影和電影已經足以承載記錄事件、再現情景的功能，並滿足一般的實用或情感表達訴求。現代技術已經讓我們擺脫徒手複製的手

段，這也促使藝術創作要根據審美衝動尋求更高的創意形式。現代人的眼睛已經越來越敏感，可以感受到純粹節奏的生命力，感受到形式本身的「靈動」（in-between）趣味，感受到非物象傑作的本質力量。這類藝術創作，因其獨特的精神性質，能夠通過純粹色彩和形式的對比變化、純粹空間形式的對位和諧，獲得經久不息的藝術感染力。在非物象繪畫中，每一種用色和每一種構成，都有其自身的理由，同時又與其它的色彩和形式發生關聯，在不斷的對抗和吸引中達到自在的審美樂趣。作品因此散發的恬靜氣息，一如無垠星空般令人心曠神怡。

在二十世紀之前的千年間，盛行於西方繪畫的形式理想（form-ideal）一直是圍繞繪畫主題展開。在繪畫作品中，主題物件總是成為整體圖形，理性地、靜態地對應於現實世界中的物象。今天，藝術家得以擺脫這種窠臼，追求形式本身的靈動美感和韻律。這種新的靈動形式，與以前的靜態形式不同，往往很難通過簡單的記憶來把握；相反的，靈動形式本身意味著無限的變化，這種純粹的形式變化帶來的不是具體物象，而是超脫的悠遠深邃。一些人在一時間可能很難把握住這種純粹的和諧秩序，但久而久之，非物象作品的美就能顯示出來。領會抽象藝術的過程，也是觀畫者的潛意識回歸純淨感受的過程，而這純粹的審美體驗和心靈淨化，則是受制於物象的客觀繪畫所不能企及的。

總而言之，非物象藝術的最深刻意義，在於它能啟迪人類心靈，使之充分感受到宇宙的力量，並從中體驗快樂，集中體驗到純粹創造的本質意味。我們喜愛康丁斯基的作品，因為他對美的表達方式，讓我們認識真正的自己，為我們開啟更高層次的精神世界。康丁斯基的非物象藝術，帶給我們的意義，即是永恆。

自　序

　　小書所錄，乃是拙作《藝術中的精神》內容的
延續。善始善終，也算有趣。

　　世界大戰伊始，本人在康斯坦茨（Constance
Lake）湖畔的戈爾達奇（Goldach）逗留三月，將素
日理論及實踐經驗，一一條分縷析，居然也集腋成
裘，蔚為可觀。此後，這些成果塵封十年，未曾理
會。今日再作收拾，遂有此書。

　　寫作本書，初衷乃是要集中探索一門藝術的科
學，然而此一問題，殊為複雜，且絕非繪畫乃至藝
術範疇自身所能概括。此書若能大略確立一些理論
方向，構設一些分析方法，考量一些綜合價值，也
就聊以自慰了。

<div style="text-align:right">

康丁斯基
1923年於威瑪
1926年於狄索

</div>

再版序

　　自1914年以降，世事多變，時光如梭。亂世一年，堪比盛世十年。

　　本書面世，不過一年，亦有十年之功。書中所錄的分析及綜合方法，於理論及實踐兩端，不僅適用於繪畫，亦適用其他藝術。「實證」和「精神」科學日新月異，倒似乎印證了本書理論。

　　再版之際，若要改動，無非是填補些個例插圖，徒增篇幅，殊無大用，不如一仍照舊。是為序。

康丁斯基
1928年於狄索

導 言

內外有別　　　　　世間萬象，都可以從其內外兩方面去體驗。內外如何分定，取決於現象自身的特性，隨意不得。

　　　　幽坐室內，隔窗望街，窗玻璃隔絕鬧市的嘈雜，街上一切行色，依稀彷彿默劇魅影。窗裡窗外，一時「恍如隔世」。開門啟戶，走出幽室，觀者置身於外面真實世界，並成為它一分子。五官暫態萌動，體驗亦隨之而來。這邊鬧市喧嘩，不絕於耳，聽到聲調音速各異，抑揚頓挫，此起彼伏；那邊車馬往來，川流不息，看到線條生動，橫豎不一，又看到色彩繽紛，此消彼長。

　　　　藝術品有如一面鏡子，映照在我們的意識表面。它們的形象總像是在鏡面之後，當感覺隱退，畫像便逐漸消失，不留痕跡。我們和藝術品之間，有如隔了一堵透明卻堅固的玻璃壁，難以直接溝通，但我們依然可以接收藝術的資訊，調動我們所有的官能去體驗藝術品鮮活的生命力。

藝術分析　　　　　對藝術元素逐一精心地分析研察，既有其科學價值，亦能架起一座橋樑，通達藝術品內在的生命脈動。

時人普遍認為，「剖析」（dissect）藝術必然為其帶來滅頂之災，這其實是源於對藝術元素的無知，從而不敢面對藝術元素自身的原始力量。

繪畫和其他藝術形式

就分析研究方面而言，相比於其他藝術形式，繪畫處於一種奇怪的地位。譬如建築，因其固有的實用性，需講求一定程度的科學嚴謹，所以理論分析就勢不可少。而抽象的音樂藝術雖無實際用途（進行曲和舞曲除外），樂理卻也早已有所發展，目前看來雖還未夠完善，至少也在不斷推進。建築和音樂，雖形式迴異，卻都有自身的科學理論基礎，似乎並無不妥。

相較之下，其他藝術門類的理論研究多少顯得遲緩，似乎總落在藝術本身發展之後。

繪畫理論

繪畫尤其如此。最近數十年，繪畫的發展日新月異，不久前，更是從實用意義中解放出來，不必再為先前諸多既定目的服務。繪畫藝術既已如此發展，對圖畫方法事以理論考察，則勢在必行。沒有嚴格的新理論作為支撐，藝術家也好，公眾也好，若要為藝術尋求新路，恐怕都是妄談。

早期理論

毋庸置疑，繪畫理論並非一直如今日般處於空白狀態。自古以來，初學者或多或少總要學些理論，比如技法、構圖以及其他關於造型元素的基本知識。

一些純技術手段，比如印刷和裝裱等，最近二十年內在德國備受重視，並因此促進了色彩理論的發展。除此之外，留存到今天的早期理論知識少得可憐，雖然它們之間有些內容也許蘊含著某種完備的藝術科學。有意思的是，印象派堅稱藝術應「師自然而不師古人」，在與「學院派」的較量中徹底摧毀了傳統的繪畫理論，同時卻在不自覺之間，又為藝術設置了一方新的理論基石。

藝術史　　藝術新科學，其要務之一是透徹分析藝術史，瞭解不同藝術家在不同時期所運用的藝術元素、結構和構圖方法，並瞭解這三者各自的發展方向及進度，同時探索其背後的演化道路。這個任務的第一部分，即繪畫分析，類似「純」科學問題。而第二部分，即繪畫發展道路，則會觸及哲學問題，畢竟藝術的發展規律從一方體現了人類發展的普遍規律。

「剖析」　　無庸贅言，唯有通過不懈努力，才能揭示那些被遺忘的早期藝術知識。當然，我們也須要拋開對「剖析」的恐懼。如果「死去的」法則仍有所用，只是掩埋至深，須歷盡艱辛才得以重見天日，那麼這些法則的「危害」之說，只不過是源於無知的恐懼。

兩個目標　　藝術新科學的基礎研究有兩個目標，各有其必然性：

1. 「純粹」科學目標，這源於「非功利性的」的自發性科學動機。

2. 「實用」科學目標，源自平衡創造力的需求，即在直覺和籌算（intuition and calculation）兩種能力中取得創造性平衡。

現在這項研究剛剛開始，我們有如置身於迷霧中的迷宮，出口不少，出路未知。未來會有如何進展，尚未可知。為求工作的系統性，擬定條理清晰的計畫實為當務之急。

藝術元素　　首當其衝的問題，當然是藝術元素（art elements）。藝術元素是任何藝術品的基礎，且不同藝術形式的元素必定相異。

眾多元素之中，我們須識別出基礎元素（basic elements），即決定其藝術形式屬性的本質元素。

基礎元素之外，則是從屬元素（secondary elements）。

兩種元素之中，又各有分別、輕重不一，彼此有機互聯。

本書將集中討論上述兩類元素。每一幅繪畫作品中，這兩類元素都不可或缺；同時，這兩類元素本身也已足以成就一種獨特的繪畫藝術，即圖形藝術（graphic art）。[2]

研究過程　　　　　　我們的研究須從繪畫的最基礎元素著手，即點。再由點到線，由線到面。

研究過程可設想如下：

1. 單獨地對個別現象進行精確分析；
2. 結合現象之間的相互作用進行分析；
3. 從以上兩種分析推導出結論。

本書旨在展開前兩部分的分析，因為現有資料並不足以充分論述第三部分的結論。既然急進不得，不如好整以暇。

整個研究過程必須一絲不苟、精確嚴謹地推進，須一步一個腳印，克服途中的「沉悶枯燥」，關注每種元素在本質、特徵和運用諸方面的細微區別。只有經過顯微鏡式的分析才能獲得詳盡綜合的藝術科學，使藝術科學超越藝術的界限，達致「人神合一」（the oneness of "human" and "divine"）的境界。雖然任重而道遠，但也不可輕言放棄。

2. Graphic 一詞，直譯應為「圖形」，不過當代華語設計界通常將西方所謂 graphic art和graphic design 稱作「平面藝術」或「平面設計」。西方藝術界至今亦無「平面設計」（Plane Design）這一專門術語，理論上仍沿用「圖形設計」一詞，以強調現代設計與傳統木刻、銅版畫這些與印刷裝幀有關的圖形藝術的歷史淵源。康丁斯基在本書中宣導的抽象「圖形藝術」，很大程度上就是華語設計界說談的平面構成藝術。【譯注】

本書目標　　　　　　　我最初倉促啟動這項研究，並無十足把握。
這本小冊子的目標僅僅是在總體上概況出「圖形藝
術」元素觀，大致觀點如下：

1. 「抽象」觀念，即從物象形態的客觀限制中
 獨立出來理解藝術；
2. 「平面」觀念，即使是物象的面，也要理解
 其基礎平面效果。

　　當然，這些觀念的探索，還只能是較為粗淺
的，算是一次尋找藝術科學的標準方法，並在實踐
中加以驗證的嘗試吧！

點 | POINT

幾何點　　　　　　　　在幾何學裡，點是無形的，被定義為非物質的存在。如果用物詞來界定，點就是零。

　　　　　　　　　　但是零之中又蘊藏著許多「人化」 的特質。例如，零或者點可以被理解為最簡練的語言，而最大限度的克制卻並不意味著完全沉默。所以，不如說，點的獨特性在於它是沉默的言說，正所謂語默一體（union of silence and speech）。

書面話語　　　　　　點是言說，卻又代表靜默。幾何點的存在形式，最先見於語言。

　　　　　　　　　　話語中，點代表中斷和無內容，這是作為消極因素；同時點又在文句間承上啟下，這是作為積極因素。點的書面意義，就是如此。

　　　　　　　　　　從外在的角度來看，點僅是用於終結句子的實用記號（sign）。從小我們就知道這個用途，並且習以為常，但正因如此，往往卻忽略點作為符號（symbol）的內在聲音。

　　　　　　　　　　內在被外在蒙蔽了。

　　　　　　　　　　如果不能跳出日常現象及傳統習慣，點只能是死寂。

靜默　　　　　　　　點的靜默無聲特徵過於明顯，往往掩蓋了它的其他特質。

當我們在傳統中習慣了只關注現象的某一種表現形式，它就開始沉寂了。我們對它們不屑一顧，它們周圍一片死寂。往往我們就是這般慢慢屈從於「實用功效」的操控，且不知所以然。

外在衝擊

偶爾，一個意外的衝擊可以促使我們走出死氣沉沉的狀態，開始感受生機。但是更多時候，最激烈的打擊也無法起死回生。外來的衝擊，比如疾病、事故、災禍、戰爭、變革等，或長或短可以打破我們的慣常習性，不過這些紛擾通常都會被看作或多或少「非正義」干擾，我們總是渴望儘快克服它們，重拾傳統習慣。

內在衝擊

內在的干擾與外部干擾則截然不同；它們起源於人自身，人自身為其提供生長的基礎。這裡說的「基礎」，不僅僅是指可以透過堅脆的「窗格玻璃」觀察「街道」，還包括「處身於街道」的能力。處身於「街道」，最細微的感覺變化，也能通過敏銳的眼耳轉化成深刻的體驗。恍惚間，市聲四起，世界開始吟詠。

一如探險者挺進新大陸，在每天的新發現中，原本死寂的環境開始言語，且日見談吐清晰。單調乏悶的記號，在新的視角內，亦可能重拾話根，起死回生。

如此看來，只有當記號轉換成符號，當眼耳開始從無聲處凝視傾聽到言說，藝術新科學才能得以有所發展。未能有此轉換，就不要奢談藝術的「理論」與「應用」了，否則，藝術與人之間，非但不會親近，反會日漸疏離。很不幸，我們的時代裡，奢談藝術的，大多是些眼花耳背之徒！

點聲的釋放　　　解除慣性思維對點的束縛，從沉寂中，你能漸漸聽出它的聲音性質。

這些性質是點的內在張力，它們一一顯現並散發能量，它們能輕而易舉地克服自設的障礙，向人展示出作用。簡而言之，點，可以起死回生。

下文讓我們來看兩個典型示例。

例一　　　　　將點從「實用」的正常位置，移往不實用、不合邏輯的位置。

我今天去看電影·
我今天·去看電影
我今·天去看電影

顯然，在第二個文句中，句點雖被調換了位置，仍算是一個實用的標點，還能發揮強調語意、

誇大語調的作用。

　　而第三個文句中，純形式、非邏輯的效果就體現了出來。單從實用角度看來，這種情況或許要被看作印刷錯誤，以至於損失了點的標點意義。

例二　　　　　將點再移開，遠離它的實用位置，使其失去與文句線流的聯繫。

　　我今天去看電影

在這種情況下，點的周圍已出現相當大的開放空間，使點的聲音能有共鳴餘地。當然，即便如此，在其周圍文字的聲音掩蓋下，點的聲音仍然微弱。

更大的釋放　　　　當點的尺寸及其周圍空間繼續增大，上述文句的聲音也隨之減弱，點的聲音變得清晰有力（插圖1）。

在這裡，文句和點的聲音，在實用的聯想之外，還開始體現出兩重性。文句和點的聲音，分屬兩個沒有任何交集的世界，卻能相互制衡。文句被一個與它沒什麼關係的外在物撼動了——從實用角度來看，這一現象毫無價值，然而換一個角度來看，它卻真正有某種革命的意義。

點的獨立存在　　　　要注意的是，現在，點已被牽離出慣常狀態，準備躍進全新的領域。在這新領域裡，點將自行脫離對實用功能的依賴。換言之，點開始獨善其身，並且轉向於一個另有目的性的世界，即圖畫的世界。

點與觸碰　　　　點的存在，來自於畫寫工具與物質平面的最初碰觸。紙、木、布、泥牆、金屬等等，都可能成為碰觸的基面，[3] 而工具則無非是鉛筆、刻刀、筆刷、鋼筆、蝕刻針等等。基面一旦接受碰觸，便開始孕育圖形。

點的概念　　　　　　圖畫中的點，並沒有精確的外形（external）概念。幾何學意義上的點，要獲得物化顯現，必須以一定比例占據基面空間。此外，它還須有明晰的輪廓線，以從周圍的環境中區分開來。

　　　　　　點無須精確外形定義，這是簡單道理，本冊須贅述。但即便是這麼簡單的道理，仍讓很多人以不精確為由，再三質疑。今日藝術理論的不成熟，於此可見一般。

　　　　　　當點的大小和形狀改變，抽象的點的聲音也會相應改變。

尺寸　　　　　　就外形而言，或許我們可把點視為最小的元素形式，雖然這也並不準確。畢竟，所謂「最小的形式」，其實很難明確定義。點可以變大，不經意間甚至占據整個基面。既然如此，點和面的界限在哪裡呢？

　　　　　　以下兩點須時時牢記：
　　　　　　1. 點和面之間的大小關係。
　　　　　　2. 點和平面上其他形體之間的大小關係。

3. 在本書中，康丁斯基對於「基面」（basic plane）的使用較為模糊，有時指繪畫的物質平面，比如畫布，有時又在抽象意義上指構成的二維平面。【譯注】

一個圖形形式，在一個空白的基面上，或許只是一個點，但如果情況有所改變，比如基面上出現一條細線與點並置，此時點可能就成了面（插圖2）。

　　尺寸關係的變化，可以改變點的概念。目前我們往往需要憑藉感覺去判別這類情況，畢竟我們對此還沒有精確的數值度量方式。

臨界狀態　　　　唯有憑藉感覺，我們才能判斷點是否已經到了它的臨界狀態。實際上，從點到面的轉換過程中，面出現的一瞬間，點便消失。因此，這裡所說的臨界狀態，即是從點到面的轉換瞬間。在這轉換中，手段瞬間成了目的。

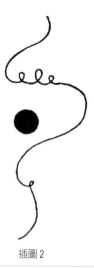

插圖 2

抽象形式　　　　　在這類轉換情況下，真正的目的乃是要遮蔽各
類形式的絕對本音（absolute sound），轉而強調它們
的可分解性、不確定性、不穩定性、積極或消極的
運動性，以及明暗、張力、抽象變異、內在交錯的
可能性（點和面的內在聲音相撞、相融及反彈）。
在轉化過程中，單一形式可能具有雙重性質，發出
兩種聲音。我們看到，單憑尺寸的輕微改變，「最
小的」形體也能表現出多樣性，足見抽象形式的力
量和表現力。隨著這種表現方式的進一步發展，隨
著觀眾理解力的進一步提升，未來必定需要更精準
的概念來定義它們，而且毫無疑問，這個概念早晚
會獲得度量手段，並以數學方法表達出來。

數學表達和　　　　　以數學方式表達感覺形式，其唯一的危險性在
公式　　　　　於，數學表達可能滯後於感官知覺，並因此限制感
官。數學化的公式就有如膠水或是捕蠅紙，誰要稍不
留神就會成為紙上亡魂。公式又像是厚墊軟椅，讓人
如置身於溫暖的懷抱中，不思創新。何況，只有掙脫
現有公式的實用性桎梏，才能為價值創新和公式創新
蓄積力量。公式總是會過時的，擺不脫新舊更替。

點的形式　　　　　以上談到點的尺寸問題，另一個涉及到點的外
形問題。毋庸置疑，點的外形是由其輪廓決定的。

在抽象的想像中，點往往被理想化成小球體；現實中，點又被理想化為小圓圈。其實，和尺寸問題一樣，點的輪廓也是相對的。點的物化形式，即其具體形狀，簡直是無窮無盡：可以是鋸齒狀，可以變為任意幾何形狀，甚至最終形成完全不規則形狀。點可以是尖銳的三角形，又或者呈現出相對穩固的方形。當點具有鋸齒狀的邊緣時，這些瘦長的凸出物又可大可小，齒齒相聯。在這方面，點的疆域根本無從界定，可以說是全無限制（插圖3）。

基本聲調　　　　如此，隨著尺寸和外形的變化，點的基本聲調也可以說是變化多端。當然，要切記，這種多變性來自於點內在本色的豐富性，而且，聲調的多變並不意味點的聲音就不純粹。

插圖3：點的各類形狀

絕對概念　　　　　　說到這裡，有一點又須強調：在聲調上達到完全純粹、不摻任何雜色的藝術元素，其實是不存在的；即使是被譽為「基本的」或是「原初的」藝術元素也絕非絕對純粹，而是有其複雜本質。所有與「原初」扯上關係的概念都不過是相對的概念。與此相關，我們所謂的「科學的」語言也不過是相對的。真正的「絕對」是不可知的。

內在概念　　　　　　在本章開端，在討論點在書面語中的實用價值時，我們把點定義為或短或長的靜默。

　　　　這個意義上的點，其實是一種特定的表達，與之息息相關的，是高度的自抑特徵。

　　　　可以說，點是最簡練的形式。

　　　　它總是內斂的。即便是以尖角狀呈現，也從未完全丟卻這一特性。

張力　　　　　　　　無論如何分析，我們發現：點的張力總是呈現向心式。即便它以某種離心趨勢示人，它的向心力也會起作用，不過是向心與離心的張力會產生雙重共鳴而已。

　　　　點自成世界，多少總與其四周環境隔絕。如果它以精確圓形呈現，甚至會在環境中顯得若有若無。從另一方面來說，點又有穩定性，總是固守其

位，鮮有呈現哪怕最輕微的縱橫運動傾向。而且，它也不向前或向後運動。除了它的向心力特徵與圓形的面類似之外，點的其他特徵，不如說反倒類似於方形的面，總是沉穩有餘。

點的界定　　　　點在任何平面中，總能自居其位。它代表最簡潔、最恆定、最內在的確定性。點是簡短、固定和快捷。

無論從其外在或是內在意義來看，點都是繪畫的原初要素，在圖形藝術中，尤其如此。

元素問題　　　　「元素」這個概念也可以從內外兩方面理解。

從外在意義上說，每一個獨立的圖形或圖像形式，都可以成為一個藝術元素；從內在意義上說，真正的藝術元素又並非這些形式本身，而是形式的內在張力（inner tension）。

事實上，繪畫作品的真正內涵，並不在其外在的物化形式上，而在於其內在的張力。有內在張力，作品才能氣韻生動。

設若我們借某種魔力，將作品的這內在張力消解掉，那麼，鮮活的作品將頃刻死亡。從另一方面來說，即便是一些形式的偶然組合，只要營造出某種張力，亦可能成就藝術品。藝術品的內容，在形式的構成中

表達，也就是說，所有內在張力的有機整體，即是作品的內容。這看似簡單的主張，意義其實非比尋常。通過對這一主張的態度差異，我們可以將現代藝術家，甚至所有現代人分為兩大類：

第一類，除了認可物質存在以外，還認可非物化或精神存在；

第二類，只認可物質證據。

對第二類人來說，世上本無藝術。這些人如今甚至乾脆棄用「藝術」這個詞，想另尋語彙取而代之。

為區別起見，倒不如將元素與「元素」區別開來。換言之，我們可以用帶引號的術語，即「元素」，來指外在的藝術形式，與內在的藝術張力無關，而不帶引號的術語，即元素，則指藝術形式中的內在活力和張力。藝術元素具有真正的抽象特性，而形式「元素」，則具有自身表面的「抽象」特性。如果藝術家能在抽象元素的層面上創作，當代繪畫的外在形式亦將根本改變。當然，這並不是說繪畫本身是多餘的，因為即便是抽象的元素，仍須在繪畫的形色中得到渲染表達。這和音樂是一個道理，抽象的音樂元素，亦要在聲調中才能表達。

時間　　　　　　　點缺乏表面的流動性，這讓它沒什麼時間感。點幾乎不含任何時間元素，這倒使得它在特殊處理

中大有用處。在形式構成中，點的出現，就類似於音樂中對定音鼓或三角鐵的猛然一擊，或是大自然的森林樂章中啄木鳥短促的敲啄。

繪畫的點　　直到今日，仍有些藝術理論家，對繪畫中點和線的使用不以為然。他們固守成見，至今仍堅持將藝術劃分為繪畫藝術和圖形藝術兩個領域，其實這種劃分實在毫無內在根據。[4]

繪畫裡的時間　　繪畫是否有時間性，這個問題本身就是個問題，而且不是簡單問題。所幸，在最近幾年，對繪畫的時間性的理解障礙正在縮小。在此之前，障於理解，人們習慣將藝術劃分為兩大領域，即繪畫和音樂。

　　這種劃分乍一看清楚明瞭，且言之成理：繪畫是空間的藝術，而音樂是時間的藝術。然而，稍加琢磨，又能看出其草率之處。就我所知，畫家應該

4. 這種藝術劃分方式的根據是外在的。如果真的需要界定這種藝術分類的話，更符合邏輯的應該是劃分為手繪藝術和印刷藝術，這種分法才能真正體現藝術品的淵源。「圖形」（graphic）這個概念現在已經變得模糊不堪，比如有人就將水彩繪歸於圖形藝術，足見在概念使用中的輕率和懶慣。手工繪製的水彩畫是繪畫作品，更確切的說，是手繪作品；而同樣一張水彩畫，如果以石板印刷術精確複製，就應該是印刷繪圖了。若要進一步區分，我們還可以添加「黑白」或者「色彩」繪圖這類術語。

最早對此區分有狐疑。[5] 可歎，直至今天，頑固派仍然對科學依據置若罔聞，對繪畫的時間元素避而不談。當前藝術理論的淺薄，竟至於此。

限於篇幅，時間元素問題難以長篇大論，只能化繁為簡，強調一點：點是時間的最簡短形式。

藝術作品諸元素

理論上，如前所述，點的兩個特性，即作為有外形和尺寸的複合體和有清楚界定的單元體，已經讓它在繪畫基面裡成為一種表達方式。理論上，一個點，也足以成就一件藝術品，這絕非妄談。

今天的藝術理論家（通常也是某種繪畫實踐者）嘗試將藝術元素分門別類系統理解，尤其是專心研習基礎元素。同時，哪怕是從純理論的角度，他也必須要思考：藝術品中的這些元素該如何運用？一件藝術品須具備多少元素？

與這些問題息息相關的，是一個更重大的問題，即藝術的構成理論（Theory of Composition）。[6] 這問題應以系統連貫的方式從頭詳加考察，然而，篇幅所限，

5. 當我最終轉向抽象藝術時，繪畫能表達時間元素，對我來說已經不成問題，此後，我也在繪畫中運用它。

6.「Composition」在西語中詞意很廣，可指寫作、作曲、構圖等等，線在抽象藝術和設計裡，它成為一個核心概念，專指圖畫元素的抽象結合方式。為了強化圖畫構成本身的抽象性質，康丁斯基反覆就用音樂語彙來闡述畫理，並刻意模糊聲音元素和視覺元素的差別。【譯注】

本書也旨在對幾類基礎形式元素進行大略探討，指出相關的一般科學研究方法，以期為藝術科學指明一個大方向。閒話少說，讓我們來考慮前文提及的問題：一個點，是否足以構成一件藝術品？

值得考慮的可能性並不少。最簡單明瞭的可能情況，是在正方形畫面的正中央置一個點（插圖 4）。

原初型　　　　　　在以上的插圖中，因中央點的存在，四方平面本身所具有的限制作用更得到強化，形成非常特殊的效果。　此時，因點、面的聲音合二為一，面本身原有的聲音反而相對被削弱，幾乎難以察覺。這個特殊的例

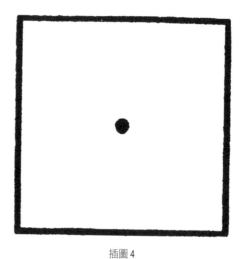

插圖 4

子，恐怕是藝術元素還原的極致。在藝術還原的過程中，複雜的元素逐一消除，最終多重或雙重的聲音逐步消解融合。最後，藝術構成得以還原到單一原初元素。上述圖例展示的，就是這樣一種圖畫的原初型。

構成的概念　　　　我將「構成」的概念定義如下：

　　　　構成，是對作品內藝術元素以及元素結構的有目的性的協調（purposeful subordination），使之達到具體的圖畫效果（concrete pictoriality）。

單音構成　　　　如果一個單音能將圖畫目的表露無遺，就應被視為一個構成。也就是說，單音也可以是構成。[7]

構成基礎　　　　我們若從外表考慮構成之間的差異，那麼，表面的繪畫目的就等同數值化差異，是量的差異。從這種角度看來，在前述「圖畫原初型」的示例中，質的元素完全沒有體現出來。當我們換一個角度，從內在的、具有決定性的、質的層面去評判一件藝術品，這個原初型的構成中必然就有兩種聲音。即使這麼簡單的一

7. 與此相關的一個特別「現代的」問題是：藝術品能否完全靠機械手段來完成？從最基本的數字角度來看，答案倒必然是肯定的。

量的增加

個範例，也清晰地表明內在和外在的衡量方法之間的差別。當然，通過進一步的考察，我們也許發現，單純的雙音其實並不真正存在，聲音總是單獨發出的。這一問題，仍有待進一步證明。目前，我們須明白，要成就構成，從質的層面來說，必須要有多重的聲音。

離心結構　　　　　在前述例子中，點的運動趨勢是從基面的中心向外運動，形成離心結構。此中，我們聽到兩種聲音：

1. 點的絕對本音；
2. 平面中既定位置的聲音。

　　　　第二個聲音在基面的向心結構中，本來幾不可聞，但受點的離心音的作用，反而變得清晰起來，並且使點的絕對聲音變得相對了。

量的增加　　　　　如果為上述單獨的點增加一個對應的點，局面將更為複雜。藝術元素的重複，是一種加強內在共鳴的有效方式，同時也是基本節奏的來源；借助節奏，任何藝術形式都能達到基本的諧和效果。除此之外，我們在此必須討論兩組雙音：平面的每部分自身特有一種聲音，並且獨有其內在渲染性。這些貌似不顯眼的細節，彼此相互結合，結果卻是錯綜複雜的。

增加元素的量以後，該考慮的項目就包括：

元素：兩個點與平面
構成結果：
1. 各點的內在聲音；
2. 聲音的重複；
3. 第一個點帶來的雙音；
4. 第二個點帶來的雙音；
5. 所有聲音的合聲。

我們知道，點是複雜的聯合體，點可以尺寸不一，可以形狀各異。即便是全然一樣的點，也不難想像，當這些點在平面上持續積聚，將引發怎樣的一陣聲潮；也不難想像，投射於平面上的點，當尺寸和形式的差異不斷增大，這場騷動會如何加劇和擴散。

點與自然界　　　在大自然的天然境界裡，點的積聚現象司空見慣，並且都自有其目的性、有機性和必然性。事實上，這類自然形式都是小空間粒子的聚合，與圖畫中的抽象（幾何）點的關係類似。從另一方面來說，整個「世界」可以被視為一個獨立的宇宙構成，之中又包含無數個獨立的構成，構成之中複有構成，無窮無盡，各成一體。最終而言，所有這些大小不一的構成，按幾

何性質，都源於點又歸於點。在由物理規律決定的各種形體中，這些幾何點的結合，在無限的幾何空間中不斷飄移。那些最小的、獨立的全離心形狀，從肉眼看來，其實就像是一堆堆鬆散關聯的點，這好比一些植物種子。倘若打開那美麗、光潔、象牙般的罌粟子皮（實際上是一個大的球型點），我們會發現許多冷藍灰的點依照自然規律有序排列，積聚成球。這些點，飽含潛在的孕育力，一如繪畫中的點。

這些形式，往往是因為自然界中的複合體分裂解體而產生，可以說這是回歸幾何原初形式的開端。如果說沙漠是一個沙點構成的巨大海洋，那麼，這些「死氣沉沉」的沙點一旦隨風湧動，其力量勢不可擋且令人生畏，就不難理解了。

在自然界中，點也是獨立的，充滿各種可能性。（插圖5、插圖6）

點與其他藝術　　在所有的藝術形式裡，我們都能見到點。凡藝術巧匠，必知道如何運用點的力量。

雕塑和建築　　在雕塑和建築裡，點往往出現在多個平面的交接角位。它可以是空間中一個角的尖端，也可以是某個平面的起點，而平面本身則能折返到起點，或者穿越它。哥德式建築中，點是建築造型的重點。

插圖5：武仙座星雲圖

插圖6：放大一千倍的硝酸鹽化學結構

中國建築喜用弧線伸展形成交點，明快的節奏有如清晰的樂音轉換，空間形式在分解轉換的過程中，漸漸融入周圍建築的氣氛之中。在下列建築物示例中（插圖7和圖8），我們清楚看出建築師對點的刻意運用，他們將建築體系統地分塑成點，相互構成，逐漸趨向頂點，而頂點本身當然也是一個點。

舞蹈　　　　　　　古典芭蕾舞中，有所謂points技巧，也就是「點步」的技巧。足尖著地，迅速跑動，地板上留下一連串「點」的足印。芭蕾舞者跳躍時，以頭部在空中形成一個定點，落地時，腳尖又在地面形成一個觸點。現代舞的高躍動作，有時亦與古典芭蕾異曲同工，所不同的是：古典舞只以頭形成一個點，而

插圖7：靈隱寺入口外簷

現代舞則以頭和四肢在空中形成五個大點，而且十個手指還會形成十個小點（插圖9，插圖10）。此外，短暫的滯空也可被視為時間上的一個點。由此，我們既看到明確的舞點，也看到含蓄的舞點，這與音樂中的樂點構成，頗為相類似。

音樂　　　　除了我們前面提及的定音鼓和三角鐵的敲擊之外，其他各類樂器，特別是打擊樂器，也擅長於製造樂點。而鋼琴則更為奇妙，其演奏作品本身就全部是不同聲調的點的構成（插圖11）。

插圖8：上海龍華塔（建於1411年）

插圖 9：現代舞者的跳躍

插圖 10：插圖 9 中跳躍動作的圖解

插圖 11-1：貝多芬第五交響曲部分樂句以及樂點轉換示意圖

插圖 11-2

插圖 11-3

插圖 11-4

| 圖形藝術 | 在圖形藝術這個獨特的繪畫領域裡，點的藝術力量尤為清晰可辨。圖形藝術特有的工具和手段，為點的形狀和尺寸變化提供了非常多的可能性，如此塑造出來的點，可謂異采紛呈。 |

| 圖形技術 | 圖形藝術的技術多種多樣，根據其各自特點，分類也不難。典型的圖形藝術技術包括： |

1. 銅版畫（etching），尤其是銅版蝕（drypoint）。
2. 木版畫（woodcut）。
3. 石版畫（lithography）。

這三種技法，差異極大，而且其差異可從各自對點的運用上體現。

| 銅版畫 | 銅版蝕刻在製版時採用陰刻技法，所以要刻出最細小的黑點，輕而易舉；而要製出大白點，倒要費一番思量。 |

| 木版畫 | 木版畫的刻術與蝕刻完全相反，採用陽刻技法。最小的白點只需要輕輕一戳，需要費腦筋的卻是大黑點。 |

石版畫	石版畫中，採用平版印刷技法，無論黑白大小，點的塑造都輕而易舉。
	以上三類藝術受其技術條件限制，造型修改的餘地各有不同。嚴格來說，銅版畫無法修改，木版畫略可修改，而石版畫則允許任意塗改。
技術氛圍	從三種技術的對比中明顯可見，石版技術是最新技術成果。事實上，從無到有，每一種技術的便利成果，從來都是歷經艱辛的。製作便利、修改容易這些技術特徵，在今天尤其適用，而今天也不過只是「明天」的起點。唯有這般看待，藝術家才能心平氣和地接受現有的技術條件。
	任何自然而生的差異，都不會只停留於表面，而應該體現出內在的深度，體現出事物的內在生命。藝術技術的多樣性，總是因功能和目的的因素而不斷突破，這與其內在的潛能總有共通之處。不論是「物質」生命（樹、獅、星或蟲子），還是精神領域（藝術、道德、科學、宗教），莫不如此。
追根溯源	現在，試舉植物為例。從表面上看，植物的外表林林總總千差萬別，讓人難以看出它們之間有什麼內在關聯。但是，如果追根溯源，深入瞭解它們共同的

內在驅力，這些表面看起來混亂不堪的現象，其實又有共同的生長根源。

藝術歧途　　　只有如此深入內在層面，我們才能瞭解到，各種技術差異本身均各有價值，且各有其內在目的和依據。如果不問根源，輕率處理，技術的濫用將導致種種藝術怪胎，可謂誤入歧途，作繭自縛。

圖形藝術，因造型手段有清楚限制，以上道理更顯而易見。一眾劣匠，因不明技術發展的內在根據，一味粗製濫造，令人反胃。這類濫品之所以得以面世，乃是因為作者對事物表像背後的內在生命、對事物的靈魂，一無所知。它們有如乾果殼，空無實質，根本不具任何洞見力，更無任何生命脈動。

十九世紀不乏所謂專家，專門炮製貌似鋼筆畫的木版畫，或是貌似銅版畫的石版畫，不以為恥，反以為榮。殊不知，他們的作品正是精神內涵空虛的代名詞。試問，以小提琴模仿雞啼狗吠，任是如何惟妙惟肖，又算什麼藝術呢？

技術手段　　　前述三種技術，所用的材質和工具各有不同，這些都是技術手段。手段不同，點的特徵自然也不同。

工具與材料　　　儘管這三種技術都最終皆是用於紙質印刷，

但因各自工具獨特，使其效果亦根本不同。直到今天，三種技術仍各有其用。

工具與點：銅版

在各類銅版技法中，銅版蝕刻（drypoint）技法在今天仍廣受青睞，這是因為一方面它符合今天人們對速度的需求，另一方面它又能刻畫精準。銅版蝕刻創作，基面完全空白，鮮明的點和線深嵌於空白之中。蝕刻針的針法必須非常精準果斷，扎實地透入銅版。銅版上短暫、精準的一戳，便產生點的陰刻面。

蝕刻針是尖銳的金屬，代表冷。
銅版是平滑的銅，代表暖。

刻畫好，在銅版基面上澆蓋顏色，再抹除。在光亮的銅面上，刻畫的小凹點，便一目了然，渾若天成。

接下來，大力印壓，銅版吃入印紙，印紙則貼進銅版，吮吸出銅版細密凹位的顏料。整個過程有如激情互動，顏料與印紙融為一體。

小的黑點，即繪畫的原初元素，就這般產生了。

工具與點：木版

工具：金屬鉋子，代表冷。
版面：木（例如黃楊木），代表暖。

在木刻中，點的產生與銅刻相反。在這裡，刻具

本身並不接觸點，點是被一圈刻槽包圍起來的，它們有如堡壘，被小心翼翼地呵護，以免損壞。在這裡，要使點凸現，先要破壞其周圍木料，刨除殆盡。

接著顏料滾印到木模的表面，凸點著色，而四周留白。畫面雖未出世，卻已可清晰地見於木模上。

木版印壓是一個輕巧的過程。印紙必須持平在木版表面，不能吃入凹位，而印點也不會吃入印紙，只碰觸其表面。印點上紙後，憑印墨的吸力自行抓穩。

工具與點：石版

版面：石頭，任意土黃，代表暖。

工具：筆、蠟筆、毛刷、若干尖頭各異的刻具，一個精細噴器（噴塗技法）。石印技術中，工具多樣，靈活有餘。

顏料浮游於石面，與之鬆散地結合一起，可以輕易被磨除，使石版複歸原樣。印刷中，只需瞬間輕觸，點便頃刻顯現，不費吹灰之力。

這個印壓的過程是蜻蜓點水式的。印紙雖不偏不倚，貼合整個石版，受印的卻只是有內容的部分。

墨點淺淺地印在紙上，若即若離，就算一時飛遁，似乎也不足為奇。

以下是印點產生的方式：

銅版畫——印入紙裡；

木版畫——印入紙裡及印在紙面；

石版畫——印在紙面。

三種技術的差別及其相互關聯，大致如此。

從技術上而言，點雖總是點，卻也能以多種面貌，作多種表達。

質感

接下來討論質感這一特殊話題。

術語「質感」意指元素之間及元素與基面之間的表面結合方式。質感的形成受三類因素制約，如下：

1. 基面既有的空間特徵，包括光滑、粗糙、硬挺、柔韌等等；

2. 工具的類型，包括最常見各類畫筆，以及其他代筆工具；

3. 造形的方法，如色彩可或鬆散或緊湊地施設，可用點彩法或噴塗法。只要保持前後一致，繪畫媒材和顏料的結合方式，可不拘一格。

即使在點這樣有限的範圍之中，我們也應該仔細分析其質感的差異（插圖 12、13）。儘管這些微小元素被局限在狹促的範圍內，它們各自體現的畫

插圖 12：小點集成大點（自由式）

插圖 13：小點集成大點（噴塗式）

法差異，卻有重要意義，因為小觸點的不同渲染方式，能讓大圖點的聲音顯得異常豐富。

有關圖點的質感，我們必須考慮到這些問題：

1. 圖點的特性形成過程中，繪製圖點的工具如何發揮決定作用，畫具與繪畫基面會如何觸合；
2. 圖點的特性，又如何與基面本身如紙結合；
3. 基面具體特性，如紙的平滑、粒狀、條紋、粗糙等等，如何影響圖點的特性。

　　若需將圖點堆集起來，上述的三種情況，因堆集方式的不同，又會變得更加複雜。手工堆集也好，機械方法如噴塗也好，或多或少都會有影響。

　　目前，我們只是考慮圖形藝術，圖形藝術畢竟手段單純有限；在繪畫藝術中，圖畫手段變化多端，因而所有這些點的質感特性，在繪畫藝術中都能發揮得更為淋漓盡致，當然能創造出更豐富多樣的質感。

　　即使，只是在目前有限的範圍裡，考慮質感問題，已經足以讓我們領會它的重要意義。圖畫的質感是為了達成圖畫目的的一種手段，只有如此理解，我們才能將質感用得其所。質感本身不應該成為圖畫目的，與其他元素和方法一樣，它應該為作品中的理念服務。如果將手段當作目的來營造，本末倒置必會導致圖畫失衡。虛文取代內涵，華而不實，這是風範主義（mannerism）的通病。

抽象與具象　　　　　　談到這裡，我們或可一窺具象與抽象藝術的最大區別。在具象藝術中，藝術元素自身的聲音被遮蓋和弱化；而在抽象藝術中，藝術元素則自我彰顯，飽含本色聲音。小小的點，都足以力證這一現象。

　　具象的圖形藝術中，不乏完全用畫點構成的作品，畫家試圖用點營造成線狀效果。然而，這是對點的明顯誤用，因在這類處理方式中，點的運用屈從於再現寫實目的，點的內在聲音受到抑制，半死不活。[8]

　　在抽象藝術中，特定的技術總應服從明確的圖畫意圖，並成為圖畫構成的一部分。對此，已毋需贅言。

內部驅力　　　　　　到此為止，我大略所談，都是對自持自穩的靜態點的分析。當然，點的特性，會因尺寸改變而變，而且這種改變會稍稍減弱點的向心力，不過，點依然能自我生成，大致維持其內部驅力。

外部驅力　　　　　　另一種驅力，不是生於內部，而是在點的外部滋長。這種力量奔襲平面中試圖自立的點，將其拉開，向某個方向推移。在它的作用下，點的向心力旋即渙散，點也旋即消亡，轉而融入一個新的獨立生命，並按這個新生命的規則存在。這個新生命，乃是線。

8. 與這種為寫實而誤用圖點的方式不同，在有些藝術形式比如鋅版繪圖中，基面的網點分布則是必須的。在這裡，點的分布使用是基於技法的需要，而且點在這裡並不擔任獨立的圖畫角色。

線｜LINE

幾何學意義上的線，是不可見的。線是點的運動軌跡，可以說，線由點生。線借助運動，破壞點的強烈靜止狀態而產生。由點入線，即是由靜入動。

由此觀之，線是圖畫初始元素，即點的大對立者。嚴格來說，線是圖畫的第二元素。

線的來源　　外驅力使點轉換為線，而外驅力本身又複雜多樣，不同外驅力結合，即有不同的線態。

追根溯源，所有線形均可還原到以下兩種力量：

單力作用
雙力作用
（1）兩股力交替作用
（2）兩股力同時作用

直線　　當點被某種外驅力徑往某個方向推移，便產生第一類線。驅力方向不變，線便沿著平直航道奔行。

如此形成了直線，直線的張力，以最簡形式展現無限運動潛能。

習慣用語往往意義含糊，容易誤導，甚至會產生術語歧解。「運動」一詞即是如此，所以，我用「張力」一詞取而代之。「張力」是元素的內含力量，代表創造性「運動」的一個方面，而「運動」的另一方面則

是「方向」,「方向」也由「運動」決定。

　　這種區分也為各類元素的區分奠定了基礎,包括點和線。點體只攜有張力,但沒有方向;而直線則是張力、方向俱備。若撇開方向問題,單獨討論直線的張力,世上便沒有橫線和豎線之分了。此區分方法同樣適用於色彩分析,因為色彩間的區別也有賴於色彩張力的方向。[9]

　　不難發現,所有直線都可從三類基本直線衍生。

　　1、直線的最簡形式是橫線(水平線)。印象中,平日我們賴以行走站立的路徑或者臺面,都是水準的。橫線冷靜而平穩,可以向四面八方延伸。橫線的基調是冷靜、平直,可謂無限冷能的最簡形式。

　　2、內外角度看來均與橫線相反的,則是與之成直角關係的豎線(垂直線)。豎線的縱深對應橫線的平直,其溫暖則對應橫線的冷靜。豎線是無限暖能的最簡形式。

9. 關於色彩的方向和張力問題,參見拙著《藝術中的精神》中相關圖表與分析。在素描形式的分析中,悉心運用方向和張力的概念,尤為重要,因為在這裡,正是形式的方向發揮決定性作用。遺憾的是,在繪畫領域之中,精確的術語體系仍舊闕如,這使得繪畫的科學探討舉步維艱,甚或一籌莫展。路漫漫期修遠,藝術科學的上下求索,須從專業術語的體系建立著手。近年在莫斯科,本人曾與同仁一致努力探討,可惜建樹無多,恐怕今日時機上不成熟罷。

3、第三類基本直線則是對角線（斜線）。顧名思義，對角線處於橫線和豎線的對分角，對兩者的傾斜不偏不倚，這也決定了斜線的內在基調是冷熱均衡。斜線是無限冷暖能的最簡形式（插圖 14、15）。

插圖 14：幾何直線類型

插圖 15：基本直線結合圖

溫度　　　　　　　在上述概述中，已經可以看出，作為直線的最簡形式，這三種線型的溫度各有不同。

無限運動	1. 冷形式	無限潛能的最簡形式
	2. 暖形式	
	3. 冷暖形式	

所有其他類型的直線，都可以說是對角線在某種程度上的演變，而它們的內在聲音，則因其冷暖傾向的不同而不同（插圖 16）。

　　如圖所示，交匯於同一點的直線，其狀如星。

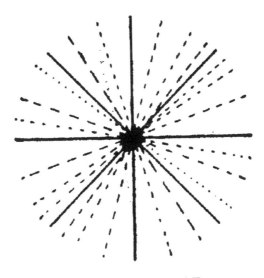

插圖 16：直線溫度變化示意圖

由線到面　　　　如果這顆星的光線越來越多，中心交點則越來越密實，慢慢形成一個不斷擴大的點。這個點是線的軸心，所有直線圍繞它穿梭交錯，最終形成一個清晰的圓形平面（插圖 17、18）。

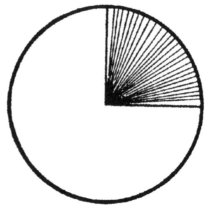

插圖 17：集結過程

插圖 18：集結成圓

這裡我們發現線的一個特性，那就是形成面的力量。這種力量就像是一把鐵鍬，挖進地面，切口上的直線便深入切割地層，逐漸挖出一個面。當然，直線還可通過其他方法形成面，後文再詳述。

　　對角線之外的其餘直線，不妨叫做不規則直線（或稱不平衡直線、自由直線）。它們與對角線在溫度上亦有區別，因它們永遠無法在冷暖間獲得平衡。

　　在一個既定平面上，自由直線可以同軸，也可以不同軸（插圖 19、20）。分列如下：

　　4、不平衡直線（自由直線）：
　　　1）同軸直線
　　　2）非同軸直線

線的色彩張力　　非同軸的不平衡直線，先天擁有一種特別的「色彩」能力，就像各類自由色彩，能借助自身的豐富色

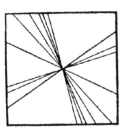

插圖 19：同軸不平衡直線

插圖 20：非同軸不平衡直線

相，從黑白的單色中區別開來。比如說，黃色和藍色就攜有不同的張力——前進和後退。橫線、豎線和斜線這樣的標準直線，尤其是前兩者，張力均在平面上伸展，一般不會顯露要脫離平面的傾向。而不平衡直線，尤其是非同軸直線，與平面的聯繫就不甚緊密，它們與平面的觸合鬆散隨意，有時候甚至似乎要立起來刺過平面。這類直線與緊緊嵌入平面上的點，大相徑庭，它們已經丟棄了點所特有的靜滯因素。

當然，在有邊界限定的平面上，線與面的這種鬆散觸合關係，一般要求線的存在空間比較自由，特別是線不應觸及邊界線，以免受到鉗制。更多細節，在下一章論面時詳述。

不管如何，非同軸不平衡直線的張力，與真彩色彩的張力頗有相似之處。黑白圖形與調性圖畫元素的這種自然關聯，我們今天已有所認識，在未來的構成理論中，它們將具有十分重要的意義。唯有繼續沿著此方向探索，我們將來才可以展開精確有序的構成實驗，而今天在構成方面所面臨的種種疑團，也不至於一直困擾我們。

黑與白 　　若要考察橫線和豎線等典型直線的色彩特性，自然而然會聯想到黑白的色彩力量。一直以來，人們往往不把黑白當作色彩看待，或者是把它們當作

無色之色。它們是沉默的色彩，一如橫線和豎線是沉默的直線，它們所到之處，聲音變得微弱：四處緘默，或不過是竊竊耳語。黑與白，均超然於色環之外，在色彩中離群獨處。[10] 同樣的，在直線家族中，橫線和豎線亦相對特殊。固守中軸時，它們不可重複，顯得煢煢孑立。從溫度的角度看黑白，白色相對要偏暖，而純黑則必然是一冷到底。一般的色階，均從白開始，遞迴到黑，想必不無道理（插圖 21）。

| 白 | 黃 | 紅 | 藍 | 黑 |

插圖 21：簡明色階示意

10. 在《藝術中的精神》一書中，我喻黑色為死，白色為生。類似比喻亦可用於水平線與垂直線，平線代表靜臥，垂線代表站立、行走與攀升；平線是承載，垂線是生長；平線是被動，垂線是主動；平線是陰，垂線是陽。

這種冷暖關係，自上而下，逐級自然過渡，也可示意如下（插圖 22）。

此外，黑白的深淺，又可比作橫線和豎線的高低。

插圖 22：降陣色階示意

現代人沉迷於事物虛表，視內在如無物，情形有如身困死巷，斯文掃地。前人將此稱為「如臨深淵」；如今，客套起見，說「身困死巷」也罷。正所謂五色令人目盲，五音令人耳聾，喧嘩之後，現代人倒又開始尋求內在的寧靜，以求返璞歸真。所以，我們對簡單的橫豎線，繼而對黑白色，開始情有獨鐘。這種情形在繪畫藝術中已偶可一見。當然，真正能將這些簡單線條及黑白相互聯繫，尚有待時日。可能要到那時，才算是到了一任風雨只歸平靜的境界吧！。[11]

橫豎線與黑白色的關係，當然不是完全相同的關係，而是內在的平衡關係，可羅列如下：

圖形元素		圖畫元素	
	橫線		黑
	豎線		白
直線	對角線	原色	紅（或灰和綠）[12]
	不平衡直線		黃和藍

11. 對這種真正現代的至簡主義趨勢，適當有所排斥，理所當然可以理解。不過，這並不意味著藝術家就應該一味返祖歸宗以求心安。近年來，藝術圈中復古風氣甚濃，一時之間，希臘古典、文藝復興、原始藝術、聖像風格等等大行其道，蔚為壯觀，現代人似乎全然不關心未來為何物。

12. 紅、灰、綠之間可以建立起對應關係，這些問題屬於色彩理論的範疇，參見《藝術中的精神》。

紅色 以上表格中，斜線與紅色被列為對應關係，但前文未有詳細考察。篇幅所限，此處只能要言不煩。紅色，與黃藍不同，它富有自持力，能穩固地附著於平面上，而比起黑白，它又充滿內在的熱情和張力。[13] 這些特徵與斜線頗有類似之處，斜線與自由線不同，它能穩固地附著於平面上，而比起橫線和豎線，它又多了內在張力。

原初聲音 前文提到，靜處於方形中心的點，與平面諧和共存，可稱之為一種原初型。另一種原初型，則是處在方形中軸的橫線和豎線格局。如上所述，平面中的這兩條直線，因為無法重複，所以是孤立的直線。唯其如此，它們發出的強勁聲音，難以被掩蓋，這是直線的原初聲音。這種圖形是直線表達和構成的原初型（插圖23）。

 圖中方形一分為四，成為標準方形的最簡切分。

 圖中張力共計十二種，含六種冷的靜止元素和六種暖的靜止元素。我們看到，從點的原初型到線的原初型，藝術手段大為增強，元素的聲音從一種驟然增加到十二種，這十二種聲音源於四個面和兩個線。線與面的構成，讓聲音雙倍增長。

13. 詳細內容，也參見《藝術中的精神》。

插圖 23

作為構成理論的一部分，提供這個例子，意在指出簡單元素於基本組合中相互的影響作用。所謂基本組合之基本，本來是一個模糊靈活的概念，而基本組合本質上又具有相對靈活性。

換一種角度來說，我們其實難以界定所謂複合構成和基本構成的區別，也難以真正找到純粹基本的組合，但是在實驗和觀察中，只有將圖畫解析成這類基本組合，方能揭解圖畫的最終構成形式。這種還原解析的方法，是科學中常用的策略，雖然有時失之片面，卻有助於理解事物的外在秩序，並逐步深入事物基礎。分析還原的方式，畢竟能提供豐富且有序的材料，哲學思考遲早能將給予綜合並形成結論。藝術

科學也應沿著這種道路推進，唯須注意，在藝術問題上，從一開始就應該注重內外兼顧。

抒情性和戲劇性

在橫線向不平衡直線的漸變中，冷的抒情特徵會逐漸暖化，最終達到某種戲劇性趣味。當然，在這個過程中，抒情特質仍然占據主導。因其外在驅力的單一性，基本直線的整體感覺往往總是抒情性的，而戲劇效果則需要多種驅力的衝突才能獲得，當中至少含有兩種力。

具體說來，線上的世界裡，戲劇效果所需的兩種力，可以由兩種途徑獲得：

1. 兩種力交替作用；
2. 兩種力同時作用。

顯然，第二種作用方式更有生氣、更為熱烈。當同時發揮作用的力量超過兩個時，這種熱烈的效果則更為明顯了。

戲劇性效果不斷增強，最終，具有純戲劇特質的線條組合得以產生。

總而言之，直線的表現力甚為豐富，涵蓋了從冷靜抒情到熱烈戲劇的所有聲音。

線的轉 譯作用	世上所有內外現象，都可以線的方式來進行某種抽象表達，不妨把這叫做線的轉譯作用（Translation）。[14] 上文提到的兩種戲劇力量類型，在形式轉譯中，結果如下：

基礎元素	戲劇性力量	結果
點	兩個交替作用的力	角線
	兩個共同作用的力	曲線

角線

角線由直線構成，它由兩種直線的力擠壓而成（插圖 24）：

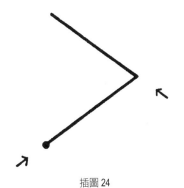

插圖 24

14. 除了直覺式傳達外，系統性的適應亦應嘗試。最好事先考察每種選作傳達主題的現象，確定其中抒情及戲劇的內容，爾後再線的世界裡選擇合宜的線條形式。仔細分析已經傳達出來的作品，亦能使我們獲益良多。在音樂中，我們發現了大量抽象轉譯，比如從自然現象轉譯的音樂「畫面」，與從其他藝術型態轉譯的音樂形式等等。

最簡單的角，由兩部分構成，體現出兩條直線的力，在某個角點上的折止。這一點，也體現出一般直線和角線之間的重要差異，即角線與平面的關係較為緊密，甚至已經帶有平面的某種特徵。可以說，角線是通往平面的橋樑。

無數角線之間的差異，體現在夾角的角度不同，典型夾角有以下三類：

a）銳角——45度
b）直角——90度
c）鈍角——135度

其餘都是非典型的銳角或者鈍角，其夾角度數均偏離典型角度。因此，對比前面三種，我們得出第四種非典型的轉角：

d）自由角

因為角度為自由度數，這類角線可被稱為自由角線。直角的度數不可變，但方向可變。四個直角可彼此相連，如頂點相連，則連成十字形，如角線相連，則形成直角平面，比如正方形。

交叉十字由一條熱直線和一條冷直線構成，無

非是橫線和豎線相交的中心部分，這說明直角溫度是帶冷的暖或是帶暖的冷，視其方向而定。對此，下一章有更多考察。

長度　　　　　此外，一般角線之間的區別還在於各自的長度，這也對形式的聲調有極大影響。

絕對本音　　　既定的角線形式，其本音由以下三種聲音條件決定：

1. 直線的聲音，會因方向和長度等因素變化而變，前文已詳述（插圖 25）；
2. 角外的張力音，會因外角度的尖銳程度而變（插圖 26），
3. 角內的合力音，會因內角度的覆蓋程度而變（插圖 27）。

三重聲音　　　這三類聲音，可以合而為一，成就一種三重音。當然，它們也可以各自發揮作用，或是二者結合，這都取決於構成整體的背景。只要有角線在，這三種聲音都不會完全消失，只不過有時可能其中一種聲音或會遮掩其他聲音，使其幾不可聞。

三種典型角中最客觀的是直角，其基調也是最

冷的。同一頂點的直角,可以將方形分為四等分。

　　銳角的聲音最為尖刻,亦最為溫暖。同頂點的銳角,可將平面一分為八。

　　當直角不斷地擴散,其張力便不斷減弱,而覆蓋傾向卻相應增大。這種擴張始終局限在鈍角內,而鈍角也無法精確地分割平面,因為平面被同一頂點兩個鈍角占據後,餘下的 90 度部分,並不足讓鈍角進據。

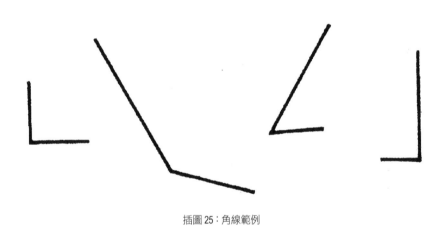

插圖 25:角線範例

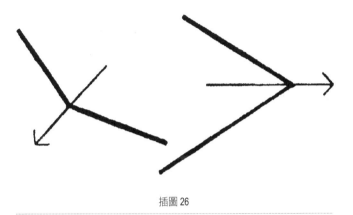

插圖 26

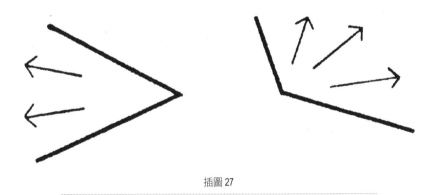

插圖 27

三種聲音　　　　　三種角，形成三種不同特性的聲音：

1. 銳角的聲音，尖刻而活躍；
2. 直角的聲音，冷靜而克制；
3. 鈍角的聲音，遲拙而消極。

三類聲音以及它們各自的角線，貼切地轉譯了藝術創作過程：

1. 在作品的構想階段，思維敏捷，躍躍欲試；
2. 在作品的實現階段，舉重若輕，沉著克制；
3. 在作品的完成階段，畫不達意，心懷遺憾，可謂「意興闌珊」。

角線和色彩　　　　剛剛說過，四個直角可連成一方形。角與調性圖畫的呼應問題，此處只能略談，不過仍要指出：角線與色彩也有平行的類似關聯。四角成方，其亦冷亦暖的平面特質，恰好表明直角對應於紅色，因為介於黃與藍之間的紅色，也帶有這種冷暖並存的特徵。所以紅色的方形，最近頻頻為畫家所用，殊不為怪。將直角對應於紅色，未嘗不可。

在自由角線裡，我們必須留意位於直角和銳角之間的一個特殊角——60 度角，即直角減 30 度，或銳角

加15 度。頂點向外，卻共用一邊線的兩個60度角，會形成一個等邊三角形，其三個內角都是尖銳的、活躍的，使其成為對應黃色的標誌。銳角帶有黃色特徵。

角線都具有侵略和穿刺的特性，但是如果線上的變形中，鈍角的這些特性不斷弱化，鈍角會逐漸趨向於一條沒有夾角的線，也就是圖形藝術裡的第三元素——圓。鈍角略有藍色特質，張力消極，若有似無。

從上述情形，我們可進一步推斷：角線的夾角越小，角越尖銳，它的溫熱程度便越高；相反，如果它角度越大，則溫熱程度降低，由黃及紅，再由紅及藍，直到形成 150 度鈍角。這是典型的藍色角度，已帶有弧形特徵，如扇面不斷增大，最終會形成圓。

這個變化過程，見插圖 28、29：

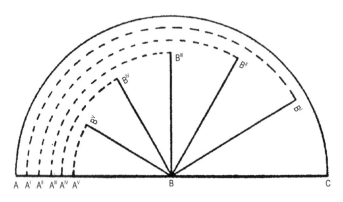

插圖 28：典型角與色彩的對應關係

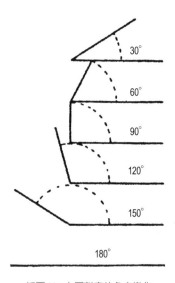

30°

60°

90°

120°

150°

180°

插圖 29：上圖對應的角度變化

如上兩圖所示，對應關係如下：

AV	B	BV	黃色	銳角
AIV	B	BIV	橙色	
AIII	B	BIII	紅色	直角
AII	B	BII	紫色	鈍角
AI	B	BI	藍色	
A	B	C	黑色	直線

（從最後30度，角線轉為直線）

既然典型角在形成過程中，同時可能形成面，那麼，線、面及色彩之間的關係問題自然就呼之欲出。三者關係圖示如下：

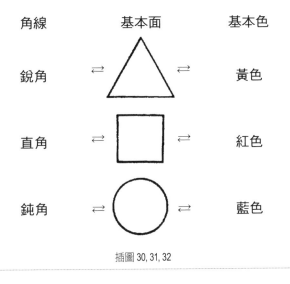

插圖 30, 31, 32

平面與色彩　　　　　如果以上對應關係的確正確，我們就有理由得到更進一步的結論：在某些情況下，藝術構成成分的聲音或其他特性結合之後，產生的聲音和特性，是原本成分裡不曾具備的。這種類似情況在科學裡也頗常見，比如化學物質被分解後，分解的元素卻不具備該物質本身總有的特性。我們在這似乎碰到了某種不為人知的法則，不可思議又難以把握。

線和色彩　　　　　例如：

線	色彩	對應的溫度和光
橫線	黑色	藍色
豎線	白色	黃色
對角線	灰色、綠色	紅色

面及其成分　　　　又例如：

面	成分		合成體的基色
	橫線	對角線	黃色
	黑色 = 藍色	紅色	
三角形	橫線	豎線	紅色
	黑色 = 藍色	白色 = 黃色	
方形	張力（相當於成分）		
圓[15]	主動 = 黃色		藍色
	被動 = 紅色		

通過這些方式，藝術成分的結合體，為構成補充一些新的要素，以維持平衡。構成以後，成分與整體互為依據，相輔相成，如同線從面中來，面亦從線中來。這種成分的互補關係，在藝術實踐中已廣為驗證，比如在黑白畫中，點與線結合後，最後往往根據情況襯以一個或多個面形，以體現輕重互補。在彩色繪畫中，這種互補平衡關係就更為深刻，不須多講。

再談方法

行文到此，本人所思所想，並不只是為了建立一套基本精確的構成法則，在我看來，理論方法的討論本身同樣非常重要。至今，藝術分析仍舊毫無章法，在性質上都過於個人化，新時代應以更精確客觀的方法，共同促進藝術科學的發展。當然，每個人的喜好和天賦不同，只能盡其所能、各施其職，正因如此，制定一個共同的計畫就尤為重要。

國際藝術機構

可喜的是，有識之士已經意識到建立藝術機構，以便於協同開展工作。不誇張地說，一門擁有廣泛基礎的藝術科學，必須是具備國際性的。所謂純歐洲的藝術理論，雖然也很有意思，卻難免失之偏頗。在這些問題上，地理條件等外在因素並不重

15. 圓的起源來自於對抗與阻力，具體內容後文詳述。

要，重要的是不同民族的內在差異，這在藝術領域中尤為突出。舉一個有力的例子來說，在西方，喪服是黑色的，而在中國，喪服卻是白色的。原來在色彩感覺上，差異亦能如此巨大！我們總習慣從「黑色和白色」聯想到「天堂和地獄」，但其實在這一對比背後，還有一種更深刻、一時也更難以領會的關係，即黑白兩色都能代表靜默。這般分析以後，要理解中國人和歐洲人在色彩本質理解的差異就容易得多了。受基督教文化長期影響，人們將死亡視為最終的沉默，我把它形容為「無底深淵」。但是中國沒有這種基督文化考慮，他們視靜默為新語言的開端，或者如我所說，視為某種「新生」。

　　民族性問題至今仍未引起足夠重視，即或有之，人們也不過是從表面、膚淺和便利的層次上敷衍了事。這般本末倒置以後，人們只看到它的負面性，卻完全看不到其他方面。然而，真正需要關注，卻是內在和本質的層面，只有從內在的本質層面出發，才能知道不同的民族因素求同存異，結合在一起反而能成就藝術的和諧。在看似近乎調和無望的民族差異問題上，通過真正科學的方法，才能使藝術不知不覺中走向協調，而創立國際化的藝術機構的意義，正是要促成這種藝術大協調。

複合角線 　　　當角線的兩條邊線與其他線條結合，簡單角線就成為複合角線。在這種情況下，頂點受到的擠力就不只兩個，而是多個，但擠力的類型卻不是多種，而只是兩種。標準的複合角線，由數條互相垂直的等長線段相連組成。在此基礎上，通過以下兩種方式的變化，能得出形式各異的多角線：

1. 通過銳角、直角、鈍角和自由角連接直線，
2. 變換線段長短。

　　　因此，多角線可以包含多樣的分段線和夾角，繁簡不一（插圖 33）。

插圖 33：不規則多角線

曲線　　　　　　　曲線又名迂迴線。當曲線內線段等長，曲線可
形成活躍的直線。當以銳角的形式出現，曲線暗示
高度，由此趨向豎線；當以鈍角形式出現，曲線便
趨向橫線。直線的潛在運動千姿百態，但不外乎以
上提到的幾種形式。

　　　在轉角的變化中，尤其是鈍角形成的過程，
當一個角隨著力的均勻增大而不斷增大，它會逐漸
趨向一個面，往往是圓面。因此，鈍角線、曲線和
圓的關係，並非只表現在外在特徵，也體現在內在
本質上。鈍角的消極和平和態度，使它自身不斷退
縮，直至深埋在圓裡孤芳自賞。

　　　當兩個力同時作用在一個點上，其中一個力持
續增加，均勻地大於另一個，曲線便產生了。曲線
有以下幾種基本形式。

簡單曲線　　　　　在單向壓力的持續作用下，直線會偏離原來的軌
跡，而且單向壓力越大，曲線越彎。在這個過程中，較
大的單向壓力成為外在張力，曲線最終趨於閉合。

　　　曲線與直線的內在區別，體現於張力的量和類。
直線原有兩個清晰的原始張力，它們在曲線的形成
中作用不大。曲線的主要張力在弧形裡，這是曲線的
第三張力，能遮蓋上述兩張原始張力（插圖 34）。在
由直到曲的過程中，直線角所特有的刺茨特徵消失，

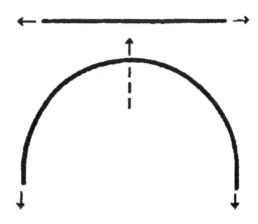

插圖 34：直線和曲線的張力

但更大的張力卻在弧圈限制中生長，這種曲張力雖生性平和，卻飽含耐久力。角形裡一些無意識的青春萌動，在弧形裡逐見老熟，彷彿有自知一般。

線的比較　　　　弧線的成熟和富有彈性的圓潤聲調，與直線形成對比，這些特質都是角線所不具備的。其實，曲線源於直線，在其生長過程中，逐漸消解直線特徵。直線和曲線是一對基本的對比線型（插圖35）。

角線則可看作是從出生到稚嫩再到成熟過程中的過渡元素。

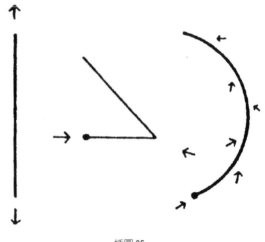

插圖 35

面　　　　　直線是面的完全對立體，但是曲線裡卻包含
面的萌芽。如果恆定的兩個力不停地圍繞一個點轉
動，生成的曲線最終將首尾相接，起點和終點相互
重疊，不辨彼此。因此，一個圓形成了，這是最易
變，同時又是最穩定的面（插圖 36）。[16]

16. 曲線生長的內力如果均勻超過外力，其生長結果則不是圓，而是螺旋
　　形（插圖 37）。我們可以把螺旋形視為勻速脫離軌道的圓，當然，也可
　　以把圓形看作一個面，而螺旋形則只是某種線。後面一個區別在繪畫
　　裡非常重要，不過在幾何學上就無關宏旨。在幾何裡，曲線可以形成
　　圓、橢圓、「8」字形與各類曲面。我們在此使用的術語「曲線」，與
　　嚴格的幾何學「曲線」（物線、雙曲線等等）並不完全一致。幾何學為
　　了表述準確，將術語區分嚴格，但在繪畫領域裡，有些區分並無必要。

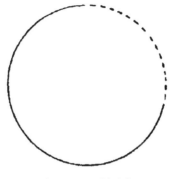

插圖 36：圓形的形成

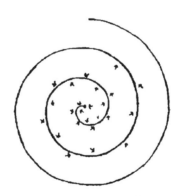

插圖 37：螺旋形的形成

線面對比　　　　　即便是直線，歸根究柢也帶有一些潛在的意欲，要生成平面，或者說，要將自身轉化成更緊密、更自立的存在。曲線只需要兩個力，便可生成一個面，但直線則需要三個衝力才能創建一個面。由直線如此形成的面，其起點和終點不會完全消失，所以會出現三個頂點。在曲線成面的過程裡，直線與夾角完全消失；而在直線成面的過程裡，三條直線圍成三個角——這是形成強烈對比的兩個基本面型（插圖38）。

插圖38：基本對立的平面

三組元素　　　　　現在，我們看到線、面和色這三類圖畫元素，雖然實際上常融為一體，但在理論上則是相互獨立。我們可以為它們建立一種合乎邏輯的關係，示意如下。

直線	三角形	黃色
曲線	圓	藍色
第 1 對	第 2 對	第 3 對

元素對比基本對子

其他藝術　　　　　在藝術中發現一些恆定的、有意或無意發揮作用的抽象規律，並且恪守它們，這與大自然遵循自然律循有異曲同工之妙。無論在藝術還是在自然界，恪守特定的規律，都為人類精神提供一種獨特的智性滿足。基本上，任何藝術形式都擁有這類抽象的、守規律的特徵。此外，雕塑和建築的空間元素，[17] 音樂的聲調元素，舞蹈的動作元素以及詩詞的文字元素等等，[18] 都有待一一發掘，並從外及內一一比較研究它們特有的「聲音」。

17. 今天，雕塑與建築的基本元素融為一體，足見雕塑已成為建築一部分。

18. 這裡各種藝術基本元素的命名都是暫定的。讀者須知，最通行的概念，也可能含糊不清。

在這個意義上，本書迄今列出的表項，都有待嚴格檢驗。經過條分縷析後，這些獨立的圖表，或許最終能彙聚成一個大圖表，並將藝術構成的各類元素聲音一一綜合起來，融匯貫通。

不過，我們切忌一味情感用事。藝術情感最初當然源於直覺經驗，並且很容易迫使我們沿著直覺的道路一直探索。但是，一味依賴情感和直覺，卻可能讓我們迷失方向。若要避免迷失，藝術科學必須借助精確的分析工作[19]，方法得當才能免於誤入歧途。

藝術辭典　　　　隨著研究工作的系統發展，一部包含基本藝術語彙的詞典，或許指日可待。在此基礎上，繼續努力，則可構造一套藝術構成的「語法」，最終形成一個構成的理論系統，跨越各類藝術界限，服務於「大藝術」。[20]

一部擁有生動語言的字典是能經得起檢驗的，它可以不斷更新舊語彙、創造新語彙，容納外來語彙，這是與時俱進、歷久彌新的道理。

說來也怪，至今仍然有許多人，對於藝術語法，總是談虎色變。

19. 這是本書前文提到的直覺與籌算並重原則的一個好例子。
20. 有關大藝術的理念，其詳細說明請參見拙著《藝術中的精神》及《藍騎士》雜誌上相關文章。

面　　　　　　作用在點上的交替力越多，力的方向越不一樣，角線的各線段長度也越不相等，而形成的面也就越複雜。其中變化，無窮無盡（插圖 39）。

插圖 39

此處提到角線的變化問題，是要幫助澄清它們
與曲線變化的不同。

　　由曲線生成的面也能千變萬化，但它們總在某種
程度上偏向圓形，並攜帶著圓的張力（插圖40）。

　　下文來談談曲線的各種變化類型。

波浪線　　　　　　　　一條複雜的曲線或波浪線可以包含：

插圖 40

1. 幾何圓的一部分弧
2. 不規則部分
3. 以上兩部分的不同組合

　　這三種類型涵蓋所有曲線的形式，下面數例曲線有助於驗證這一點。

　　例1：曲線——幾何波浪形
　　這類線，其曲線段落的半徑相等，凹曲和凸曲壓力交替出現，在水平面上交替出現張力與釋放（插圖41）。

　　例2：曲線——不規則波浪形
　　在例1的曲線基礎上，出現以下變化：

1. 幾何規律特徵消失
2. 凹曲和凸曲壓力出現不規律變化，凸曲壓力明顯大過凹曲壓力（插圖42）。

　　例3：曲線——不規則波浪形
　　在例2的基礎上，自由變化加大。兩種壓力間的衝突更明顯，凸曲壓力遠大於凹曲壓力（插圖43）。

插圖 41

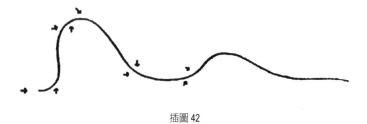

插圖 42

插圖 43

例 4：曲線——不規則波浪形

最後的幾種變化：

1. 面對凹曲壓力的衝擊，頂點側向左邊以妥協。

2. 核心部分線形變粗，得到重力強調（插圖 44）。

例 5：曲線——不規則波浪形

在剛才向左上升後，頂端立即大範圍向右上方擴展，以釋放圖形左邊壓力。線上的四段波形屈從於同一方向，從左下至右上方逐漸提拉。[21]（插圖 45）

21. 後文有關面的一章，將對圖形的「左」和「右」的聲音及張力，進行更詳細的討論。

例6：曲線——幾何波浪形

　　與前面的幾何波浪形（插圖41）不同，現在呈現出來的幾何波浪形是左右起伏的純上升狀態。波浪的突然減弱提升了垂直的張力。從底部到頂部，曲線段落的半徑逐減（插圖46）。

插圖 45

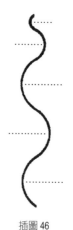

插圖 46

曲線效果　　　　　在以上所有的示例中，曲線的成型結果由以下
兩類條件決定：

　　1. 正反方向擠壓力量的結合方式

　　2. 方向性的引導

　　與這兩種因素相關，另一個因素是：

　　3. 曲線自身核心部分的筆力強化

　　線的筆力強化體現為漸變、自發的線條加粗或
變細的過程。對此，稍舉兩例，便足以解釋清楚。
（插圖 47、48、49）

插圖 47：上升的幾何曲線

插圖 48：同一段曲線，下部逐漸強化，上升的張力因此反而更明顯

插圖 49：不規則曲線上的隨意強化

線和面　　　　　線的強化加粗，尤其是短直線加粗，與點的不斷增大面臨同樣的問題，即「在哪個臨界處，線會消失，而面隨即誕生？」這個問題，很難給出具體答案。畢竟，我們如何能知道河流入海的具體臨界處呢？

界限是不確定的、靈活的，一切都依靠比例來把握。絕對本音因為比例的變化，相對地被簡化為一種不確定的柔和聲音。在實踐中，臨界問題的處理，反而比理論上更為方便。[22] 構成元素的臨界處理，可以成為一種強大的手段，幫助藝術家在構成中提升表現力。

在構成中，臨界手段可以強化構成的主元素，在它們中間營造特定的動態，使整體的僵化氣氛得以舒鬆。但是如果用得過於誇張，反而精細過分、令人反感，正所謂過猶不及，火候的把握最終還是依賴藝術家的感覺。

線與面的精確區分，目前尚無可能，這可能算是當前繪畫藝術進展甚微的表徵。繪畫藝術如果不能徹底回歸其圖畫本性，將始終困於強褓之中。[23]

線的邊廓　　　　　上文提到三種影響到曲線聲音效果的因素，另外一種非常獨特的因素，則是線本身的外邊廓。

22. 參見書後若干整版附圖。

23. 分界處理問題，當然遠不止關係到線和面，而是關係到幾乎所有藝術元素。比如說，色彩也有分界問題，正因為有界限，色彩才能呈現其豐富性。這類問題，都屬於構成理論的原則和法度問題。

線的邊廓線，往往由剛才提到的筆力強化作用導致。在實踐中，或許不太會注意，但從理論上而言，筆力強化後，曲線的兩邊都應視為獨立的邊廓線。

順便提醒，線既有外邊廓問題，點當然不例外。

憑藉想像力，我們能為線條的外邊廓賦予一些觸覺質感，比如平滑、凹凸、破碎以及圓潤等等。與點相比，線產生的觸感要豐富許多，譬如：凹凸的線，卻能有平滑的邊廓；圓滑的線，卻能有凹凸的邊廓；凹凸的線，也能有破碎的邊廓；圓潤的線，又能有破碎的邊廓等等。值得注意的是，這些特徵都適用於所有三類線條，即直線、角線、曲線，而且每條線的兩個邊廓又可以有不同處理。

組合線　　　最後一種線的基本類型，由其他線型組合而成，可稱為組合線，其特質，決定於其各成分線的特質：

1. 若各成分線都是幾何式的，那就是幾何組合線；
2. 若不規則線與幾何式線組合，那就是混合組合線；
3. 若全由不規則線組成，那就是不規則組合線。

驅力　　　撇開由內在張力決定的不同特質及形成過程不

說，每一根的線的根源仍歸一致，即驅力。

構成再定義　　　　驅力作用於藝術材料，為其注入生命，表現為藝術形式的張力。形式張力使藝術元素的本性得以表達，而元素本身是驅力作用於物質的客觀體現。線條便是這種驅力創造過程的最簡單清晰的例子。線的產生，遵循力的規律，所以它的運用亦應循規而行。

　　　　所謂構成，無非是按照藝術法度對生命力的精確組織。所謂生命力，體現為蘊藏於元素之中的張力。

數值　　　　分析到底，每一種力都從能用數值加以表達，這就是所謂的數學表達。目前藝術元素的數學表達問題，仍停留在理論探討的層面，但我們對此切不可掉以輕心。雖然我們的度量手段有限，不過遲早有一天，這些都將不會只是空談。屆時，每一種構成，都能得到數學表達。即便最初也許略嫌粗略，只能大致描述基本面和大結構，但是只要有足夠的平衡耐心，逐步條分縷析，小的結構亦能一一表達到位。唯有真正征服數學表達問題，我們現在著手從事的構成理論才算是大功告成。早在幾千年前，在如所羅門神殿這樣的建築中，比較簡單的數學方式已經用來表達空間結構關係。同樣的情況，在音樂乃至詩歌理論屢見不鮮，雖然複雜的數學方式也

還不多見。現在，從簡單的問題入手瞭解繪畫領域的數學表達問題，已經令人躍躍一試；將來，跨越這第一關，再用數學方式去表達複雜的結構，更將引人入勝。

構成的數學表達，在理論和實踐兩方面都頗有可為。在理論方面，遵循法則至關重要，而在實踐方面，則要注重實際。在藝術實踐中，法則亦應讓位於藝術的最高原則，即本真自然。

線的組合　　　　到現在為止，我們的分類和研究都還局限於單獨的線條。本書篇幅所限，無法深入探討更複雜的構成問題，比如多種線條的運用以及它們的呼應關係，單線對組合線條的服從關係等等。不過，為了理解單線在組線中的特性，不妨聊舉數例，以作說明。

**簡明的節奏
示例**　　　　（插圖 50-58）

插圖 50：直線重複，輕重相間

插圖 51：角線重複

插圖 52：角線對偶，形成單面

插圖 53：曲線重複

插圖 54：曲線對偶重複，形成疊面

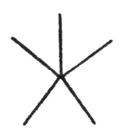

插圖 55：直線發散

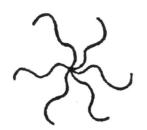

插圖 56：曲線發散

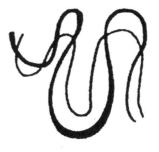

插圖 57：曲線交錯，輕重相間

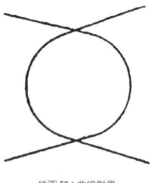

插圖 58：曲線對偶

線的重複　　　　簡單的線條重複，可以將間距相等的直線並置，形成原始節奏（插圖59），或者遞增間距（插圖60），或將間距打散（插圖61）。

插圖 59

插圖60

插圖61

以上第一種情況所體現的不過是量的強化，這好比音樂裡用幾把小提琴同時拉奏同一樂音。

第二種情況，隨著量的強化，也出現質的強化。這好比音樂裡一個樂拍在長時間打斷後又重現，或者比如在鋼琴曲中，樂句重複中出現變奏。[24]

第三種情況中的線條節奏就更為錯綜複雜了。

角線的節奏組合，還可以更為複雜，曲線就更不用說。（插圖62）

插圖 62：角線與曲線並置，聲音特徵各自強化

24. 如果也出現其他樂器合奏，就相當於為樂句渲染著色了。

插圖63：曲線纏繞

　　在插圖63和64兩例中，量和質的強化盡顯，不過，它們又都帶有某些柔和的、天鵝絨般的特徵，以至於抒情意味甚至掩蓋過了戲劇衝突意味。在這類線條的對比安排中，衝突的聲音總是難以完全釋放。

　　當然，這些獨立的線條組合，可以成為更大組合的一部分，而更大的部分，又可以只是整體構成的一部分，就有如太陽系只是宇宙的一部分。

構成和諧

　　整體的構成和諧，源於多個形式組合，其間或許互有衝突。這些衝突本身未必和諧，但若安排得當，它們卻無損於整體和諧，反而將整體和諧帶到更高的層次上。大亂之後，必有盛治，藝術構成的道理，盡在於此。

插圖 64：曲線分奔

時間　　　　　　與點相比，線的時間性可感得多，畢竟線本身有長度，而長度本身是個時間概念。線條表達時間的可能性是極為多樣的，即便長度一樣，直線與曲線的時間表徵也會不同，越是跌宕起伏的線，表達的時間就越多。再者，即便是同等長度的橫線和豎線，其時間色彩亦有不同。這種差異，移到現實之中，恐怕會真的導致不同的時間長度，即便是心理學，對此亦難以解釋。總之，純粹線性結構的時間因素，在構成理論中，萬不可等閒視之。

其他藝術　　　　和點一樣，線也可以運用於繪畫以外的藝術形式。線的特徵，或多或少，也都可以借其他藝術手段轉譯。

音樂　　　　　　聲線為何物，眾所周知（插圖11）。許多樂器的
樂音都是線性的，且不同樂器的音高對應不同粗細的
線。小提琴、長笛和短笛的聲音尖細如絲，中提琴和
豎笛的聲音略顯寬厚，樂器的音越低，聲線就越粗，
低音大提琴或大號那最渾厚的低音則是最粗的線了。

　　除了粗細不同以外，樂器音色的不同也能使聲
線各具色彩。比如，風琴恰是一個典型的「線性」
樂器，而鋼琴則是「點性」樂器。

　　線的因素，為音樂提供了最豐富的表達方式。
和繪畫裡的線一樣，音樂中的線既富有時間性也有
空間性。[25] 這兩種藝術形式裡，如何各自處理時間和
空間之間的關係，誠然是重要問題，但理論家們大
書特書，甚至斤斤計較於「時間中的空間」或「空
間中的時間」這類概念，則頗有過猶不及之感。

　　從極弱到極強的樂音變化，可以借線的筆力強
弱即線的明暗來清晰表現。手執琴弓或手執畫筆，
其用力輕重，實有異曲同工之妙。

　　尤其有意思的是，如今通行的圖型化音樂記錄方
式，即五線譜本身，就是點和線的不同組合。在樂譜
中，音樂的時間因素，只能在黑白符點的色彩和符線

25. 物理學中測量樂音高低，是利用儀器將聲音頻率機械地投射在平面上，
　　從而給予樂音清晰的圖形表達。至於色彩的測定，也是類似如此。以圖
　　形方式轉譯藝術材料，在藝術科學中已經廣為應用。

的數目中才可辨認[26]，而 音高同樣可以用線來度量，樂譜的五條橫線正好為此奠定基礎。五線譜用極其簡明的語言，將最複雜微妙的聲音現象轉譯（translate）出來，經過視唱傳遞給訓練有素的樂耳。這些特質對於其他藝術形式來說，具有莫大的啟發作用。可想而知，繪畫和舞蹈也在尋找各自的「記譜」語言。當然，歸根究柢，這類記譜方式都會採取與樂譜同樣的形式，即以圖形方式將藝術現象分解為基本元素。[27]

舞蹈　　　　　　在舞蹈中，整個人體乃至所有手指都在比劃線條以表達舞韻。現代舞舞者在舞臺上四處移動，形成清晰的線，並刻意讓這些線條成為舞臺構成中別有含義的元素。舞者的全身上下，從頭頂到趾尖，也無時不刻處於連貫的線條構成中。舞蹈藝術在線條運用上的成就，當然也不只能歸功於現代舞。古典芭蕾以及各民族的不同舞蹈，都能見到線的豐富姿態。

26. 【譯注】細心的讀者應該留意到，本書中經常出現「黑白符點的色彩」和「沉默的聲音」這類看似矛盾的表述，這是因為康丁斯基刻意在隱喻和通感的意義上，使用「色彩」和「聲音」這類感覺語彙。

27. 此處只能略為提示圖畫手段與各類藝術表達之間的關係，乃至它與世間萬象的關係。將各類現象「轉譯」為線條和色彩這類圖形圖畫形式，須要對圖形本身有深刻的瞭解。畫家拉斐爾也好，音樂家巴哈也好，或者風暴、恐懼、宇宙變化與各種細微體驗也好，這些現象原則上都能轉譯為圖畫語言。

雕塑與建築　　　　線在雕塑和建築中的作用和意義，根本都不須費神證明，因為大多數雕塑和建築的空間結構本就是線性構成。

　　藝術科學研究的重要任務之一，是分析各個民族和各個時代的典型建築中線的應用，並結合這些因素分析這些作品的圖畫轉換。從哲理角度，這種分析有助於確定特定時代的精神氛圍與圖畫公式之間的關係。這其中最重要的課題，乃局限在橫豎維度中，即不同的建築會以什麼方式來容納空間，以什麼方式在頂部伸展建築體以控制空間。在這方面，現代建築材料和技術提供了大量可靠的可能性。按照我的術語，建築法則大致可歸為「冷－暖」或者「暖－冷」類型，具體取決於建築師強調建築體中橫豎維度的哪一部分。

詩　　　　　　　　詩的韻律，在直線和曲線中表達，詩中有規律重複出現的韻律，亦有圖形化的稱呼。[28] 詩除了有精確的節奏測度以外，在朗誦時又會生出一條旋律線，以抑揚頓挫的方式，不斷表現張弛不一的力度。基本上，這條線是有法度可循的，緊繫於詩句的文學內容。而吟詩人本身又有較大的自由度，可適當偏離內

28.【譯注】西語中，詩歌的一韻拍稱作「meter」（一米）。

插圖65：帆船簡圖，符合運動需求的線性結構

容，吟唱其個人風格。這種情形與音樂演奏類似，演奏家亦可即時把握強音和弱音的火候。當然，音樂中這類刻意的不精確表現，與相對「文學化」的詩歌相比，其危險要略小一些。在抽象的詩中，這種不精確朗讀卻可能是致命的，因為抽象詩歌的聲音線，本身就是詩的本質要素。這類詩也應該能有一套記譜法，像音樂記譜般把音高變化一一規定。抽象詩歌的限度和可能性問題，是極為複雜的，此處也只能蜻蜓點水略為一談。值得注意的是，比起再現藝術，抽象藝術更依賴於精確的形式。對於前者而言，形式問題往往

無關緊要，而對於後者，形式具有本質意義。這一問題，我已經在前文論點的部分提及過了。

工程藝術

在工程藝術以及相關的技術裡，線的作用亦越來越重要。（插圖65，67）

據我所知，巴黎的艾菲爾鐵塔（Eiffel Tower）是以線條的方式創造超高建築的最早嘗試，它完全由線構成，以線代面，創意不同凡響。[29]

在插圖68、69的構成中，除了線條，還有明確的

插圖 66：電流曲線的校正圖

29. 在技術領域裡，線的運用還表現於以圖示法表達數值關係。在這裡，線的自動生成可以將某種力的隱顯精確表達出來，而這類圖形表達方式也將數值的運用降到最少，因為在這裡，線本身就代表數。圖示法讓外行也能讀懂技術內容（插圖 66）。

插圖 67：貨船的艙體結構

點，即那些連接點和鉚釘零件，只不過這種點線構成，不是在某個基面上完成，而是在空間之中。

構成主義　　　近年活躍於藝術界的「構成主義」（Constructivism）（也稱結構主義），其要義大體在於原創的形式，即純粹的、抽象的空間構成。與工程藝術不同，這類純粹構成完全無實用目的，所以應該歸於絕對藝術（absolute art）的範疇。這些作品常常通過點的連接來強化線的力量和生氣，令人印象深刻（插圖70）。

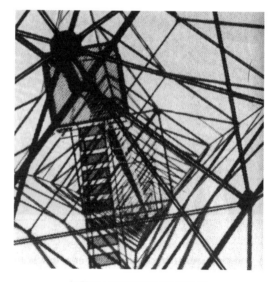

插圖 68：從底部仰視廣播發射塔

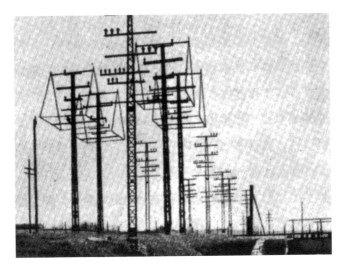

插圖 69：線桿成林

插圖 70：1921年莫斯科構成主義展

自然　　　　　　大自然對線的運用，可謂毫不吝嗇。這個問題十分有趣，但若要深究，恐怕要博物學家才能勝任。對藝術家來說，重要的是要瞭解在自然王國裡，基本元素是如何運用的，哪些元素值得考慮，它們又是如何結合，如何構成自然個體。構成的自然法則，向藝術家呈現的不應是膚淺模仿的可能性，而應是與藝術構成法則相呼應的可能性。從抽象藝術角度來看，我們已經發現自然中一些很重要的構成方式，比如線條的重複排列和對比排列。藝術和自然這兩大領域，各自存在、各有原則，理解它們各自的原則，有助於理解世界的最終構成規律，達到天人合一、內外一致。

在抽象藝術中，才能達到這種形式上的天人合一，因為抽象藝術有權利和義務超越自然現象的表面，把握其本質結構。有人認為，「物象」藝術對自然外表的模仿，亦能有助於認識其內在目的；然而，這種看法不值一曬，因為將一個領域內在部分與另一個領域的外在部分結合，其實是根本不可能的。

在自然界裡的線，可謂千姿百態：礦物、植物和動物，無所不在。結晶體的大致結構（插圖71）就是純線性模式。

插圖 71：「毛狀晶」和「結晶骨架」

插圖 72：樹葉位置俯瞰示意圖

插圖 73：植物鞭毛

植物的整個生長過程，就是從點到線的過程。
種子生根，是線往下生長；出苞發芽，則是線往上
生長（插圖72、73）。隨著植物不斷成長，更複雜的
線條組織會生成，比如樹葉的網狀線或是一些常青
樹的發散線結構（圖74）。

幾何結構與
鬆散結構

樹枝的有機線型圖樣，一般都按同一個原則
生長，卻又各有姿態。單就樹來說，就有杉樹、無
花果、棗椰樹，以及各類藤本植物。有些植物線狀
結構具有十分清晰的幾何特徵，讓人馬上聯想到蛛

圖 74：鐵線蓮的花型

網這樣的動物結構。自然界中另外一些線狀結構則顯得自由得多，其結構鬆散，無明顯幾何特徵。當然，即便是在鬆散結構中，也還有某種幾何特性，只不過表達方式不同而已（插圖75）。幾何和鬆散結構，在抽象繪畫裡，當然都不鮮見。

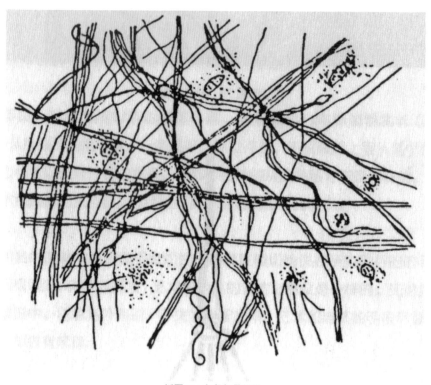

插圖 75：老鼠韌帶組織

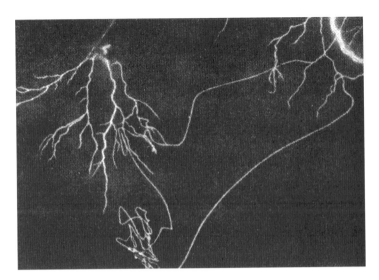

插圖 76：閃電光線

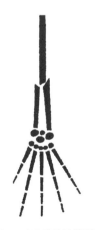

插圖 77：脊椎動物肢端簡圖

藝術和自然這類在形式上的「同一」關係，對我們瞭解藝術和自然法則，具有重要意義。但我們必須深自警惕，不要輕易從類似的例子中作過多引申，甚至得出錯誤結論。畢竟，藝術和自然之間還是大有區別，這些區別與　其說是在法則，還不如說是在材料方面，而材料本身的基本特徵又千差萬別。比如說，自然體的原初元素——細胞，總是處在不停息的運動中，但是繪畫的原始元素——點，卻是靜止不動的。

主題結構　　　　動物由低等演化成最高等形態——人形，在這個演化過程中，動物的骨架呈現出極多樣的線性結構。這些骨架變異完美無缺，其多變性令人驚歎不已，而其中最讓我們稱奇的是，從長頸鹿到蟾蜍、從人到魚或從大象到老鼠，其形式跨越竟然都圍繞著同一個主題，即它們的變化都完全源自同一個向心結構法則。顯然，自然律在這裡排除了離心法則，這樣的自然法則顯然並不是為藝術而生，藝術還有足夠的空間去探索離心法則。

藝術和自然界　　手生手指，其原理與樹枝生嫩芽一致，都是由中心向外緩慢生長（插圖77）。從繪畫的角度來看，一條線可以獨立存在，不須表面上服從某個整體，而局部服從整體可能是內在的問題。在分析藝術和

自然的關係時，即使這樣簡單的區別也不應輕視。

　　藝術和自然的基本區別在於目的性，更確切地說是在於實現目的的手段，不過，對於人類而言，藝術和自然的目的必然又是一樣的。無論如何，不同情形中注意內外有別，不失為明智之舉。藝術和自然的手段儘管殊途同歸，卻各有規律。

圖形藝術　　　　　每一種線，都要尋求合宜的外在技術手段，使自身獲得應有的形式。這裡有一個經濟性的問題，即以最低付出獲得最佳效果。

　　前文討論點在各類圖形藝術中的運用和表現，這些討論大體也適用於線。在銅版畫裡，線條的刻畫輕而易舉；在木版畫裡，則要大費周章；而在石版畫中，線條如浮光掠影，來去容易。

　　觀察這三種技法及其應用性，會發現很多有趣的地方。大致規律是：

　　1. 木版，最適宜面；
　　2. 銅版，最適宜點和線；
　　3. 石版——點線面皆宜。

　　藝術家對於元素的偏好及其表現技法，也大致如此。

木版畫 　　　　長久以來，架上繪畫盛極一時，版畫藝術備受低估甚至蔑視。幸好，如今幾被遺忘的木刻（尤其德國木刻）又重新猛然覺醒，大獲青睞。木刻藝術起初不過是一門低級藝術，難登大雅之堂。未料幾經流傳，越來越受歡迎，最終成為德國版畫藝術的典型藝術形式。木版畫得以成功，得益於當時對平面的重視，當時是平面藝術的時代，平面藝術成為當時的主要藝術手段，甚至征服雕塑，使平面雕塑應運而生。近年這種趨勢顯現於繪畫和雕塑之中，已在不知不覺影響到建築，因此，未來也許會出現建築的猛然覺醒。

繪畫中的線 　　　　繪畫理所當然應該關注完形的主要手段——線條，線條作為一種藝術表現手段，重要性日益為人所認識，發展至今，繪畫已經把抽象線條當作表現手段，這也被理論家視為一場革命性的突破。一些理論家所理解的抽象藝術，仍然停留在圖形藝術層面，他們認為調性繪畫中不應有抽象的線條表現，這其實是當前理論界典型的概念混淆：理應分開的（自然和藝術），卻混為一談；理應合一的（圖形與繪畫），卻一分為二。理論家們認為線條只屬於圖形領域，不屬於圖畫領域，然而，究竟何者為圖形、何者為圖畫，卻又不甚了了。

銅版畫　　　　　在現有的技術中，銅版蝕刻最能製作精確、深刻的線條，而且勝任最細密的線條。正因如此，塵封多時的銅版術又被人召回，以幫助藝術家追求細緻入微的線條刻畫，追求線條的絕對本音。

　　有所追求，則必有所犧牲。銅版畫長於線條刻畫，卻在色彩渲染上難有作為，所以，銅版畫至今還是黑白版畫。

石版畫　　　　　作為最新發明的版畫技法，石版畫是最具靈活性的工藝。

　　石板印刷特有的快速、石版本身的堅硬特徵，完全切合「時代精神」。在石版畫中，無論是點、線、面，還是黑白或色彩，一切都能以最經濟的方式完成。石版印刷在印刷受面選擇上極具靈活性，創作不需事先草擬圖樣，作品可反覆修改，完全不受限制；這些特點，使其在內外各方面都非常適合當前趨勢。

　　點代表靜默，線代表運動，這兩種元素相互結合，即能有自身的形式「語言」，其表達力為文字語言所不能企及。剔除紛擾嘈雜的「修飾」，使藝術形式的內在聲音得以最簡練、精準的方式表達，我們會傾聽到純粹藝術形式的生命內涵。

面 | PLANE

| 面的概念 | 基本面（basic plane）即是承載藝術作品內容的物質平面，在此稱之為基面。 |

基本面（basic plane）即是承載藝術作品內容的物質平面，在此稱之為基面。

標準的基面，由兩條橫線和兩條豎線圍成。一旦邊線閉合，基面便能自成一體。

邊線成對

橫線的特質是冷而靜，豎線的特質是暖而靜，它們所構成的標準基面則擁有雙重的安靜聲音，所以基面的特質是寧靜客觀。

當一對邊線的聲音，因其強度或長度的優勢而處於統治地位，基面本身的客觀聲音便會出現冷暖變化。一般而言，任何基本元素總是會帶有冷暖氣氛，即便身處複雜的形式環境，這類氣氛也會一直伴隨元素，也為構成的多樣性提供了基礎。比如說，在水準延伸的冷基面中，如果施加集中的縱向張力，張力便會顯得極有「戲劇性」，因為水準基面始終在強烈約束這類張力。這種對比，如果運用極致，甚至能導致難以忍受的痛感。

正方形

最客觀的基面，當屬正方形。在正方形中，兩對邊線聲音強度相若，冷暖亦相若。

若將正方形這類客觀基面，與其他同樣具有客觀特性的元素結合，就能產生極冷的感覺，可當作死亡的象徵。這一點也不足為怪，我們死氣

沉沉的時代，充斥了這樣的形式。

　　當然，所謂「完全」客觀元素與「完全」客觀基面的「完全」客觀結合，只是相對而言，因為在構成之中，絕對的客觀性是不存在的。

基面的本性　　　　基面自有其性質，且這性質在藝術家控制能力之外。換一個角度來看，基面本身的性質，為構成的豐富性提供了有力的手段。

聲音　　　　　　　基面有四邊，每邊均自有其聲音，超越基面本身的冷暖之音。

　　兩條橫邊所處的位置，分別為上與下。

　　兩條豎邊所處的位置，分別為左與右。

上與下　　　　　　凡是有生命之物，必身處上下關係之中。基面也是如此，基面也可視為有生命之物。將基面看作生靈，是觀者的聯想，甚至是強加的印象。但作為藝術家，則不得不如此觀之。對於外行而言，這樣看待藝術形式，或許覺得怪異；但是藝術家必須將基面視為能「呼吸」的生靈，並自感有責任呵護維繫其生命，否則，無異於謀殺藝術。藝術家賦予基面以「精氣」，並能體會基面自身的喜怒。在藝術構成中，一旦鋪襯得當，原本簡單原始的基面生

命，亦能脫胎換骨，重煥生機。

上　　　　基面的上部，給人鬆散、輕盈與自由的感覺，這類感覺各有聲音，只是聲色、聲調均略有不同。

所謂鬆散，是緊密的對立面。越接近基面頂部，基面內的空間單元就似乎越稀疏。

所謂輕盈，則與鬆散有關。基面上部的空間單元，相互間飄離，同時各自重量減輕，支撐能力亦下降。在這個空間中，出現任何加重的元素，都會顯得很突出。

所謂自由，是一種輕快的運動趨勢。在基面上部，空間的升降對流氣氛很強烈，對運動的限制降到最低。

下　　　　基面的下部與上部的感覺相反，特點為緊密、厚重以及約束。

越接近基面的底部，空氣顯得越緊密。微小的空間單元相互摩肩接踵，形成厚實基礎，以支撐基面。爬升的氣氛顯然很難出現，空間裡充滿了摩擦和壓碎的聲音。運動的自由亦非常有限，約束的聲音達到最大化。

基面上下部分的這類特點，為其創造具有對比性的聲音，出於「戲劇效果」的考慮，這類

聲音對比還可以自然強化，比如在底部置放厚重形式，在頂部置放輕盈形式。如此，基面中的壓力，或者說張力，自然會相應增加。

當然，反過來，這類聲音亦可以在一定程度上調和。這就必須採用相反的方法了，比如在頂部置放厚重形式，在底部置放輕盈形式，如此這般，大概能達到相對的平衡。

左和右　　　　　基面中豎邊線的位置分別為左右，我們可以想像，這些區域的聲音溫暖而寧靜。這兩股暖而靜的聲音，與平行邊線的冷靜聲音本性不同，卻在基面中聯接在一起。

說到左右，會有一個有趣的問題：到底哪邊算基面的左邊，哪邊算是右邊呢？如果我們把基面當作生靈，就應該認識到，基面的右邊是相對於觀者的左邊，其左邊相對於觀者的右邊。只有這樣，我們才有理由將人性的特徵投射到基面。

對於大多數人來說，右邊總是感覺要發達一些，自主性也強一些，而左邊就相對抑制和受限。對於基面而言，則恰恰相反。

左　　　　　　　基面自身的右邊，也就是觀者看到的「左」邊，給人以鬆散、輕盈以及自由的感覺。也就是

說，上部的感覺在這x裡得到了完全的重複，差別只在於程度。基面上部的鬆散程度非常高，在左邊則要略緊密一些，當然也不至於如底部那般緊密，同樣的情況也體現在輕盈和自由程度。

即使是在左邊，這三種特性也有所變化。以左邊的中間為限，越往上走，他們的聲音就越高，越往下走，聲音就越低，左邊的特質本身也受上下部的影響。這一點對於理解基面的兩個角，即左上角和左下角的聲音特質有重要意義。

從這些特質中，也可以看到一個人性化的類比：越往上，釋放感越強。在右邊，尤其如此。

我們完全可以將這個類比當真，把基面的左右類比為兩種有生命的事物。在藝術創作的過程中，基面離不開藝術家，它和藝術家的關係，可以視為某種鏡像反射的關係，藝術家的左邊成為基面的右邊。在這裡，再度重申我的定義：基面不可以看作已完成作品的一部分，而應該看作是作品賴以建立的基礎。

右　　　　正如基面左邊的特性與上部相類似，基面右邊的特性也與下部相類似，只不過它的緊密、厚重和約束感比下部略低。右邊的這些特質張力，也會受到阻力強制，而且比左邊的阻力會更大、更緊湊。

正如左邊一樣，基面右邊的的阻力可分為兩部分。從中部到底部，阻力變大，從中部到頂部，阻力減小。同樣的影響也會波及右邊的兩個角，即右上角和右下角。

文學意味

談到基面左右兩邊的特質，我們有一種特別的感覺：它們有如兩個生動的人，二者雖因種種因素結合在一起，但又相互個性獨立。這種感覺有某種文學的餘味，恐怕這也顯示出各類藝術之間深切的內在關聯，或者說各類藝術或精神領域背後共有的根源。

離家

左邊的「人」，頗有離家遠行的意味。他要離開自己熟悉的環境，也從各類生活規矩中解脫，自由呼吸新鮮空氣。基面的左邊張力，可以說是一種「冒險」的文學張力，越往左，這種張力越強烈。

回家

右邊的「人」，卻傾向於返歸家園。這種張力中，帶有某種特定的疲倦感，其目的乃在於停歇，越往右邊，這種疲倦和遲重的感覺越強，動態的力量在右邊幾乎被限制起來。

如果要為基面的上下部分也尋找文學表達，恐怕最直接的聯想是「天與地」吧！

當然，這些文學化的關係不應該當作真實的元素關係，我們也不應認為它們會決定藝術構成的理念。毋寧說，它們的作用在於能以分析的形式表達基面的內在張力，使人意識深刻。這類分析方法還有待進一步理順，不過它們將來必然是構成理論中的重要一環。另外，二維基面的這類有機特徵，在三維空間中亦會存在，所以觀者前面的空間與其周圍的空間，雖則相互聯繫，但其特質也會有不同。這本身是一個值得探討的課題。

無論如何，在基面的四邊，我們都能感覺到某種特定的阻力存在，這已經足以將基面當作一個單元，從環境中獨立出來。這也告訴我們一個構成的重要道理：從藝術形式中往邊界推進，其間會受到阻力的影響。邊界的阻力總是存在，所不同的只是程度大小，以圖形化的方式，基面的阻力程度可示意如圖78。

阻力亦可以被轉譯為張力，進而通過移置三角來表示（插圖79，80）。

相對性 在本章開始，我把正方形稱為「最客觀」的基面形式。進一步分析其邊線聲音後，我們卻發現「客觀性」和「絕對性」都不過是相對而言。在構成元素裡，唯有孤立的點，才算是完全的獨立

插圖 78：正方形四邊的阻力

靜止。孤立的橫線和豎線，其獨立性都帶有渲染特徵，因為它們都帶有明確的冷暖特性。不管怎麼說，正方形不能算是客觀的、無渲染的形式。

靜止　　　　　在所有的面型中，圓形是最傾向於無渲染的靜止狀態的，因圓形的產生來自兩種力量相互平衡，而且圓形並沒有角，也就沒有角所帶來的暴力。如果點進入圓中，那麼它則是非孤立形式中最靜止的形式了。

前文已略有提示過，基面攜帶其他的構成元素，其方式大概有兩種：

插圖 79：正方形外示圖

插圖 80：正方形內示圖

點・線・面

1. 元素明確處於基面之上，並借此強化基面的
 聲音。
2. 元素與基面鬆散密合，基面幾乎不被注意
 到。基面隱退，元素在空間中浮動，而空間
 本身沒有明確限制。

對這兩類情況的探討，屬於構成和空間營造
（construction）理論範疇。若要解釋第二類情況，即
基面本身的「破除」問題，必須通過解釋構成元素
本身：元素本身的後退和前進相應地將基面推向觀
者或拉回幕後。在這裡，基面本身有如手風琴，在
兩個方向間來回推拉。在這個過程中，色彩也能發
揮很大的作用。[30]

開本 用對角線將正方形基面對分，對角線與橫豎邊線
的夾角都是45度。如果將正方形基面拉成別的方形，
斜線與邊線的夾角也就相應變大或變小。在這類情況
裡，斜線可以被視為基面張力的測量手段（插圖81）。

這個問題也涉及到繪畫本身的開本問題。在傳
統「客觀」繪畫中，繪畫基面的開本問題，素來只
在寫實目的上考慮，不涉及基面本身的張力。於是

30. 有關論述，參見《藝術中的精神》。

乎，在學畫時我們就知道，豎開本是肖像畫開本，橫開本是風景畫開本。[31]

抽象藝術　　　　在元素構成和抽象藝術中，考慮開本的角度卻完全不同了。對角線與橫邊線或豎邊線的夾角，哪怕發生極小的變化，都可能對構成產生決定性的影響。基面開本的變化，會導致構成元素方向的變化，並為構成帶來渲染效果的差異。若將開本往上拉，構成中的形式組合就會拉高，同時也壓瘦，因此，如果沒有謹慎處理開本，會將好的構成動機破壞殆盡。

更多張力　　　　基面的中點，即是兩條對角線的交匯點。以中點為基礎，分別繪製橫線和豎線，則能將基面一分為四，各有面相。四個小方形均有一角與中點相交，從這個角出發，張力以發散形式向各方流出（插圖82）。

對比　　　　　上面的插圖，將一些元素關係也表明清楚了。
　　　　與邊線區域的阻力相關，基面內還有重力分布（插圖83）。
　　　　重力與阻力兩種因素綜合考慮，我們就可以

31. 人物肖像自然需要垂直拉長的開本。

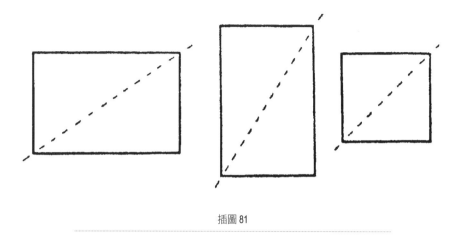

插圖 81

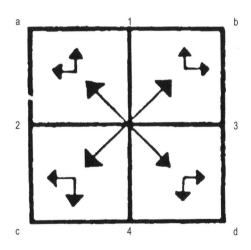

插圖 82：基面中點的張力

方位 a	張力方向 1 與 2，這是最鬆散的阻力結合。
方位 d	張力方向 3 與 4，這是最厚實的阻力結合。
方位 a 與方位 d	相互間形成最激烈的構成對比。
方位 b	張力方向 1 與 3，這是溫和的向上阻力。
方位 c	張力方向 2 與 4，這是溫和的向下阻力。
方位 b 與方位 c	相互間形成最溫和的構成對比。

從容回答這類構成問題了：到底哪個對角線應該是「諧和」對角線，哪個是「不諧和」對角線。

重力

我們看到，基面中三角形 abc 輕快地倚伏在它下部的三角形上（插圖84），三角形 abd 則對它下部的三角形明顯施加有重力（插圖85），而且重力特別集中在 d 點。如此一來，在插圖 85 中的對角線 ad 似乎要從 a 點翹起來，偏離基面中點。與溫和的 cb 對角線相比，ad 對角線的張力甚為複雜：在單純的對角線方向之外，還摻和有向上的牽制力。

這兩種對角線的張力，也可以用另外一種方式來表達：

cb 對角線——抒情張力；
ad 對角線——戲劇張力

插圖 83：重力分布

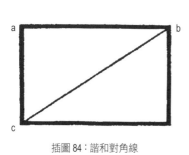

插圖 84：諧和對角線

插圖 85：不諧和對角線

內涵	這些稱謂，當然只是發揮指路牌的作用，提示我們注意元素的內在涵義。換句話說，它們是元素內外資訊的橋樑。
	無論如何，這一點需要重申：基面中的每一部分，都能成為個體，有其自身的聲音和內在渲染。
理論方法	我們對基面的分析方法，是科學方法的一種。在未來新的藝術科學的建立中，這種方法將有一席之地，這也是它的理論價值所在。下面數例，則旨在表明它的應用價值。
實際應用	將一個介於線與面過渡形式中的尖形，以不同方向置放於「最客觀」的基面中（插圖86、87、88、89），會有什麼效果呢？
縱橫對比	兩對對比關係出現了。
	插圖86中的示例是強烈對比，因為左邊的尖形指向上方鬆散的阻力，而右邊的尖形指向下方緊密的阻力。
	插圖87中的示例是溫和對比，因左右雙方都指向溫和阻力，雖兩者之形式張力有差別，但差別不大。
外部平行	在以上兩個示例中，基面中的形式都與基面呈外部平行關係，因為當作形式定位基礎的是基面的外部邊線，而不是基面的內部張力。

插圖 86：垂直置放，「暖的靜止」

插圖 87：水準置放，「冷的靜止」

插圖 88：對角置放，「不諧和」方向

插圖 89：對角置放，「諧和」方向

如果要依靠基面的內部張力來定位，最起碼需要按照對角線方向置放對象。

對角對比　　　在這裡，同樣也出現兩對對比關係。

插圖88中的示例是強烈對比，因為左邊的尖形指向鬆散的左上角，而右邊的尖形指向緊密的右下角。

插圖89中的示例是溫和對比，道理不用多講。

內部平行　　　在插圖88、89中，基面中的形式與基面呈內部平行關係，因為基面內部形式的方向與基面的內部張力一致。

構成營造　　　在以上四組示例中，我們展示了八種不同置放元素的方法。以這些基本的置放方式為基礎，加入其他的方向和元素，可以營造不同的構成關係。顯而易見的，變化的方式是無窮的，構成並沒有簡單的規則遵循。時代的情致、民族的情致，乃至藝術家的個性力量，都足以影響構成的基本聲音。這些問題都遠在本書討論範圍之外，不過我們可以注意到，在過去的數十年內，構成風氣亦數度變化：開始是流行向心構成，後來又流行離心構成。造成這類情況的因素很多，有的是時代因素，有的則與深層需求相關。「情致」（mood）的變化，特別是繪

畫情致的變化，也會導致藝術家對基面採取不同的態度——有的要拋棄它，有的要保留它。

藝術史　　　　　　現代藝術史，理應對變化這類情況深入研習。這類問題遠不是純粹的圖畫問題，而是與文化問題有千絲萬縷的關係。構成與文化的關聯問題，不久前還頗為神祕，所幸今天已經大有起色。

藝術與時代　　　　從藝術史與文化史的關係來看，藝術與時代之間，有一些基本考慮值得注意：

1）藝術追隨它的時代。一方面，可能是時代強盛且內容豐富，而同樣強盛和豐富的藝術則與時俱進，不費周折；另一方面，可能是時代強盛但內容匱乏，而脆弱的藝術只能隨波逐流。
2）藝術與時代對立，不斷表達與時代不合的聲音。
3）藝術超越時代的限制，預告未來藝術的內容。

案例　　　　　　　當前的各類藝術潮流，正與以上的原則相符合。美國的戲劇藝術強調「離心」構成，正是切合原則 2）的藝術形式；時下對所謂純粹架上繪畫的反感，則正符合原則 1）中的後者；抽象藝術的誕生，

則是要將藝術從當前各種壓力下解放出來，所以它切合原則3）。

　　從這樣的角度出發，我們才能解釋藝術史中那些乍看似乎不可理喻或不合常理的現象。風格派在繪畫中只用橫豎線，看來頗不可理喻，而達達派所有表達都似乎有悖常理。這兩種趨勢居然同時出現，才是讓人詫異莫名；此外，它們又相互對抗，更是讓人不知所措了。其實，風格派否定橫豎線之外的任何結構元素，是對所謂純粹架上繪畫的嘲諷，暗示時代雖強盛，但內容何其匱乏，藝術只能與自身相抵牾，這乃是原則2）所示。達達派要揭示時代的分裂，然而它瓦解藝術的基礎，卻構建不了新的基礎，所以只能以不合常理的方式來表達藝術，這乃是體現了原則1）中後一種情況。

形式與文化　　　以上幾個從我們自己時代挑選的案例，意在指明純粹藝術形式與文化形式之間那不可避免的有機關聯。同時，我們由此也應該理解到，所謂從地理、經濟、政治或其他「實證」角度去理解藝術，其實是隔靴搔癢且易流於片面，唯有將藝術形式與其精神內涵相互聯繫，才是藝術史的康莊大道。「實證」的方法，只能扮演輔助角色——說到底，那些實證因素並非目的而是手段，如此而已。

藝術史家應該知道，不是每種藝術因素都是可見可觸及的。在可見的因素背後，是不可見的因素。今日我們正身處關鍵時刻，尚需（也只需）關鍵一步，即可進入新的深度探索道路。未來的方向，或已觸手可及。

　　儘管矛盾重重，糾結不斷，現代人無論如何也不再滿足於外在的物象。作為現代人，我們的視野更為精純，需要凝視和傾聽更精妙的東西，正是因為如此，我們才需要去感受藝術元素中的內在脈動。即便是沉默無語如幾何基面，我們亦能聽到其內在的喊。

相對聲音　　如前文所示，一旦新的元素加入，基面的內在脈動便能轉化為雙重乃至多重的聲音。

左右有別　　在基面中置入一條自由曲線，曲線一邊是兩個彎度，另外一邊是三個彎度。曲線上部粗大厚實，而下部飄逸細小，使其看起來頗為「頑固」。曲線越往上，其曲度就越明顯和有力，頑固程度得到最大化顯示。

　　那麼，這樣的曲線，如果左右調轉，會在基面上產生何種效果呢？（插圖90、91）

上下有別　　讀者不妨自己努力，將這對左右有別的曲線又

上下顛倒，效果又有不同。線條的「內容」旋即發生巨變，甚至原來的線形已經不復存在。頑固消失了，取而代之的是一種費力的伸展：似乎線條正在努力生長。當線條的方向是指向左邊，生長趨勢更為明顯；當它指向右邊，則其費力的姿態更為明顯。

面面相疊　　　　現在讓我們嘗試一點突破，在基面中置入面，而不是線。

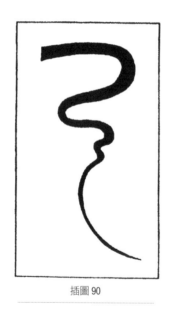

插圖 90

插圖 91

邊線的影響　　　內置形式與基面邊線的距離，在構成的聲音裡
發揮重要作用。比如，在基面中置入兩個線段，長
度及方向不變，但各自與邊界的距離不同（插圖92、
93）。

在第一例當中，線段以自由方式倘佯。它明顯
地與基面的上部邊線趨近，而它下部的張力則顯得
微弱。

在第二例中，線段黏住邊線，同時其向上的張
力被消解，反而導致下部張力驟增。這根線段，表
現出一種絕望、病態的張力。

換言之，在靠近基面邊線的過程中，形式的張
力不斷增大，但觸碰邊線的那一瞬間，它的向上張
力則消解了。另外，形式離邊線越遠，它與邊線的
吸附力就越弱。

總之，靠近邊線的形式，能增強構成的「戲
劇」聲效，而遠離邊線且靠近基面中點的形式，則
為構成帶來「抒情」聲效。

這個規則當然只是概括性的，在實際運用之
中，一些其他的因素可能會導致「戲劇」或「抒
情」效果增強，也可能削弱它們。但是，無論如
何，這個規則總會在某種程度上有效。

插圖 92：抒情聲音的內部平衡（與內在「不諧和」張力同時發生）

插圖 93：戲劇聲音的內部平衡（與內在「諧和」張力同時發生）

插圖 94

插圖 95

面 PLANE

戲劇效果和
抒情效果

為了更好的展示戲劇和抒情規則的作用，不妨多舉幾個例子。

插圖 96

本例以基本直線表達嚴謹性，其聲音效果是靜默的抒情調。（插圖96）

插圖 97

本例是基本直線的構成，但線條具有律動特性，形成的聲音具有戲劇調性。（插圖97）

下面兩例出現離心傾向。

<div align="center">插圖 98</div>

本例以基面中點的對角線與偏離中點的橫豎線進行構成。對角線帶來強烈的張力，但橫線和豎線則對張力加以平衡。（插圖98）

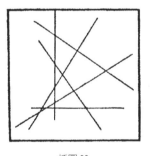

<div align="center">插圖 99</div>

本例中所有線條都偏離基面中點，其中對角線借重複強化自身的張力，而線上的相互交點上，張力得到約束。（插圖99）

以上兩例顯示，離心結構往往更傾向於強化戲劇聲調。

增加聲音數量 假設上面的四例中，參與構成的不是直線，而是曲線，那麼構成中的聲音數量會成倍增加。如上一章所述，每一種簡單曲線自身都帶有兩種張力，併合二為一生出第三種。再進一步假設，曲線又被波浪線替代，由於波浪線的每一節都攜帶簡單曲線的三種聲音，如此，整個構成的聲音又會成倍增加。波浪曲線中的每一節與基面邊線相互作用，更使得構成的聲音此起彼伏，豐富異常。

原則的普遍性 基面與基面中的面之形式關係，本身是一個獨特的問題，不過前文所提到的所有聲音構成原則，也同樣適用於這一問題。

其他基面形式 到目前為止，我們考慮的基面形式還局限於正方形。其實，其他方形的產生，是源於正方形的橫邊和豎邊的變化。如果橫邊拉長，那麼基面的冷調就占上峰；如果豎邊拉長，當然就是暖調占上峰，這種變化為基面的聲音奠定了基調。在正方形基面的橫向或縱向伸展中，特有的客觀性開始消失，而基面本身的冷或暖調開始滋長，並影響基面中的其他元素。

 基面的縱橫變化，都會為其帶來複雜的特性。比如說，在橫開本中，橫邊大過豎邊，似乎就顯得開闊，並給予基面中的元素更多自由氣氛，但是這

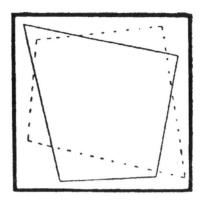

插圖 100：夾角變化帶來的強化和弱化（虛線）效果

插圖 101：多邊形基面

種自由氣氛旋即又被豎邊的短促制約起來，而類似的情況也出現在豎開本中。換言之，在這些不太客觀的基面中，橫豎邊線的相互依賴性要大於客觀基面。甚至，有時候看似邊線外的環境元素也能參與基面構成，並施加壓力。

夾角變化 　　夾角的變化，同樣能影響基面特徵。出現銳角的時候，銳角附近的元素會被強化，而出現鈍角的時候，其附近的元素則會被弱化（插圖100）。

　　還有種有趣的現象是多邊形基面。這種基面外形雖複雜，卻只能當單個形式看待，只不過其特徵遠比方形基面複雜豐富。此問題就不多談了（插圖101）。

圓形 　　基面中的夾角，可以不斷鈍化。鈍化至極，方形轉化為圓形。

　　圓形既簡單又複雜。此問題值得大書特書，不過在此不妨要言不煩。圓形的簡單或複雜，歸根究柢都是因為夾角的消失。圓是簡單的，因為方形轉化為圓形後，邊線壓力的對比問題消失了，壓力歸於平均。圓又是複雜的，因為圓的上半部分總是不知不覺中飄移在左右兩邊，而左右兩邊又不知不覺中往下端流動。

　　從感覺上來說，圓形的聲音很清楚，由邊線上

的四個點決定，即插圖102中的 1、2、3、4 點。它們之間的對比與方形的對角對比類似：1 對 4，2 對 3。

由上往左，象限 1-2 表達的是對最大「自由」的逐步限制，而在象限 2-4 中，限制越來越嚴密，直到圓形閉合。前文有關方形中各區域張力的描述，同樣也適用於圓形中的各象限。大體上而言，圓形中隱含的各類張力與方形相若。

三角形、圓形和方形是常見的三種基本面形，它們的差別在於點位的移動。在圓形邊線上等距離地確定四個點，再分別連以橫線、豎線和對角線，我們得到一個綜合圖形，包含圓、方以及若干三角形。普希金告訴我們，阿拉伯和羅馬數字的造型奧祕，盡在此圖中（插圖103）。

插圖103：圓方角三位一體圖（AD成「1」，ABDC成「2」，ABECD成「3」，ABD+AE成「4」等等）

從這個圖中，我們觀察到兩種根基：

1. 兩大數字系統的根基；
2. 藝術形式的根基。

如果這其中的深層關係的確存在，我們就得以印證一個猜想，即表面看來毫不相干的現象，卻可

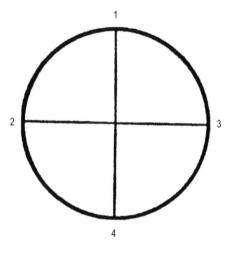

插圖 102

插圖 103：圓方角三位一體圖

能源於同一根基。今日，對這類根基的探討尤為必要，因為它們符合我們內心的驅動，使我們理解到人的直覺與籌算能力可以歸於同源。

橢圓形和 不規則形

對圓形施以均衡壓力，可得到橢圓形，再施以壓力，則得到自由形。這類形式當然都沒有夾角，但是和有夾角自由形一樣，它們的特性都超越幾何形。即便如此，圖形內部的張力原則，仍與上文所述各類形式相類似，不過更為複雜而已。

讀者須留意，迄今為止我們所談的所有內容，都屬於概論性質，其要義乃是大致解釋各類面形中的張力問題。

質感

基面是物質性的，它們通過純粹物化的手段產生。從而，物化的各類質感效果也都會體現在基面上，這包括平滑、粗糙、細膩、毛刺、潤澤、柔韌等等。這些質感可以是單一的，亦可以分別與元素結合在一起，為基面構成帶來豐富的效果。

毋庸置疑，基面表面的特徵與基面材料本身（帆布、石膏、紙、石頭、玻璃等）以及工具和手法都有密切關係。質感和其他藝術手段一樣，具有靈活性，對於作品的作用可以大致體現為如下兩個方面：

1. 質感特性與元素特性類似，表面上強化元素本身的特性；
2. 質感特性與元素特性相反，表面上與元素對抗，但從內部強化元素特徵。

除了基面的構造材料、工具和手法，瞭解基面內的元素的構造材料、工具和手法，對理解構成的質感問題亦大有裨益。這類問題，屬於構成理論的細節問題。

值得注意的是，這些對材料、工具以及手法的不同運用，帶來種種不同的可能性。它們可能有助於強化基面的物質性，亦有可能將基面從視覺上解構。

解構的基面　　　　明確施設在可見物質平面上的元素，與「浮游」於不可見空間中的元素，其效果顯然根本不同。即便是在藝術領域裡，我們也習慣於從物化的角度看待元素，將它們看作物質基面的有機組成部分。這個角度雖有失片面，卻也不無重要。從物化角度看，藝術的聲音的表達，離不開工藝、技巧這些物化因素，而對這類因素的熟練把握，不但有助於物質基面本身的構建，也有助於從視覺上解構物質基面，有助於由表及裏深入藝術本質。

藝術元素的「浮游」感覺產生，不僅有賴於上

面提到的物質條件，也有賴於觀者的內心態度。觀者必須能夠從物質基面的束縛中解脫，看到藝術構成的兩種維度。訓練有素的觀者，一方面能看到基面，感覺到它對作品構成的必要性，另一方面又能置基面而不顧，看到構成的空間形式。即便是簡單的線條組合，亦能從這兩個方面分別看待。

　　正如簡單基面中的各類張力，在複雜基面中依然存在，這些張力同樣也會在物質基面轉化為無形空間後仍然存在。構成的規則仍然有效，構成的目的仍然有待實現。

理論目的　　　　而從理論的角度來說，研究藝術構成的目的無非如此：

　　1. 找到內在的生命
　　2. 讓生命的脈動，顯得可感
　　3. 為生命尋求規則

　　世間萬象，雜亂無序，構成的規則，讓其有章可循。此中大有真諦，大有啟示，大有哲理。

附圖 | APPENDIX

圖1：（點）向心的冷張力

圖 2 :（點）點的分散（對角線方向）

圖3：（點）上升的點

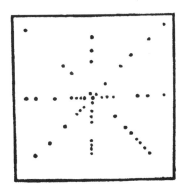

圖4：（點）橫豎及對角方向的點陣以及相關的不規則線

圖 5：（點）黑白點的聲音色彩

圖6：（線）黑白線的聲音色彩

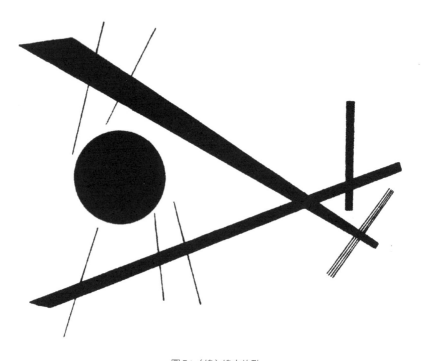

圖 7：（線）線中的點

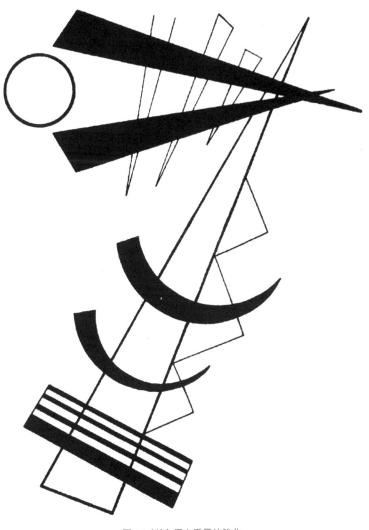

圖8：（線）黑白重量的強化

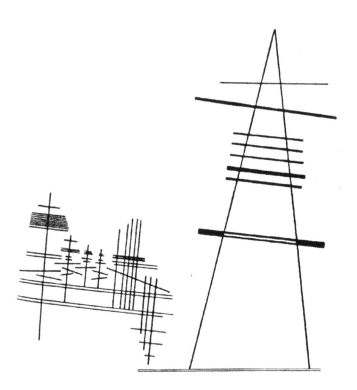

圖9：（線）厚重黑點下的線

圖 10：（線）《構成第四號》中的局部構成（參見P.22）

圖 11：（線）《構成第四號》中的線條結構（參見P.22）

圖12：（線）離心結構

圖 13：（線）直線與曲線

圖 14：（線）橫開本適宜容納小張力元素

圖 15：（線）點與不規則線以及幾何曲線

圖 16：（線）向心式的不規則波浪線

圖 17：（線）向心式的不規則波浪線與幾何線條結合

圖 18：（線）不規則線的簡單組合

圖 19：（線）不規則線組合的複雜化

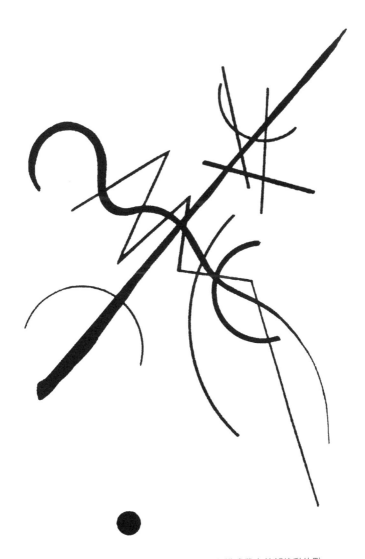

圖20：（線）對角張力中的線，以及為構成帶來外部律動的點

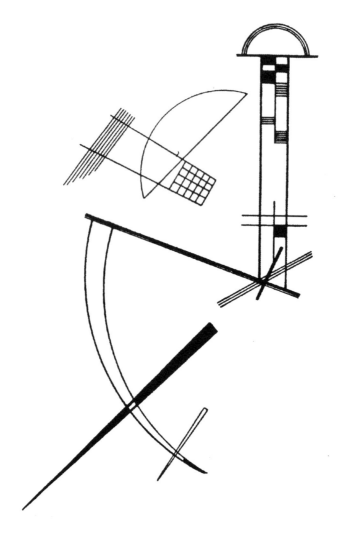

圖21：（線）雙重張力：直線的冷與曲線的暖；直線的緊密和曲線的鬆散

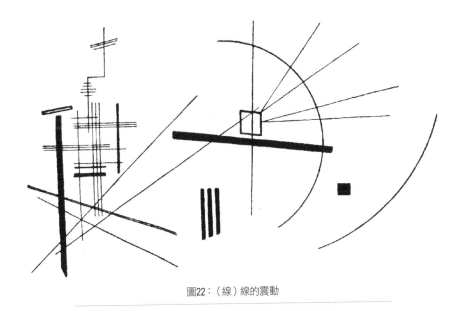

圖22：（線）線的震動

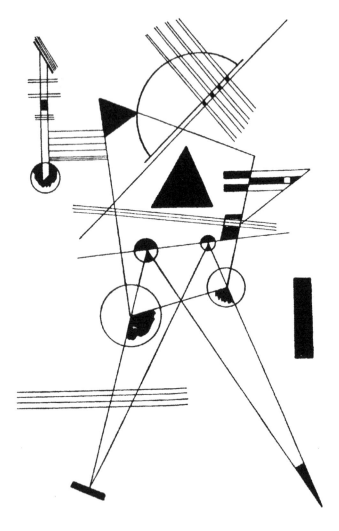

圖23：（線）直線和曲線組合

點・線・面

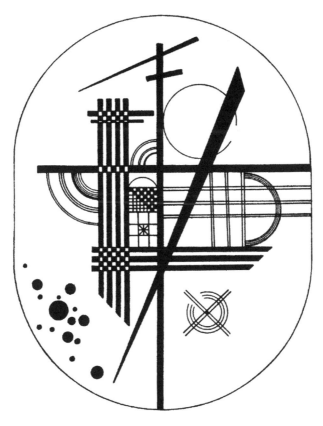

圖24：（線）直線和對角斜線與點的組合

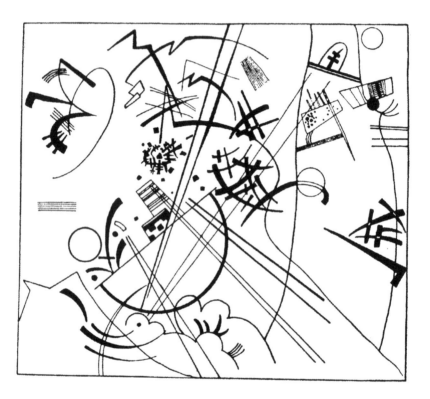

圖25：（線）《紅色小夢》中的線條結構

譯後記

　　康丁斯基《點線面》（*Punkt und Linie zu Fläche*）一書最早發表於 1926年，是包浩斯（Bauhaus）創始人格羅佩斯（W. Gropius）及納吉（L. Moholy-Nagy）主編的包浩斯藝術叢書中的一本。

　　本書是康丁斯基理論名著《藝術中的精神》（*Über das Geistige in der Kunst*）的續篇，旨在構建現代平面構成的基本技術框架。作為一本探索性的著作，本書對於構成原則的闡述以及構成術語的使用，部分地方也許未盡清晰明瞭，但從理論角度而言，本書為現代抽象構成的系統研究奠定了技術基礎，具有十分重要的開拓意義。

　　1979 年，美國 Dover 出版社出版 H. Dearstyne 和 H. Rebay 合譯的經典英譯本，本書便是根據該英譯版本所翻譯。

<div align="right">

中譯者
2010年12月初

</div>

康丁斯基 年表

1866 年	12 月 4 日（舊俄曆 11 月 22 日）瓦西利·康丁斯基生於莫斯科。 他的家族來自西伯利亞，定居在中俄邊境的恰克圖，那也是他父親的出生地。 他的曾祖母是亞洲某國的一位公主。他的母親莉迪婭·季吉伊娃的家族來自莫斯科，是個莫斯科人。
1869 年	父母帶他遠遊義大利：威尼斯、羅馬和佛羅倫斯。 他的第一個學校是佛羅倫斯的幼稚園。
1871 年	隨父母離開莫斯科，定居奧德薩。
1874 年	開始接受音樂教育：先學鋼琴，接著學大提琴。
1876 年	升入中學，需要讀九年。 假期去莫斯科、高加索山區、克里米亞附近旅行，還乘船遊覽別拉亞河和卡馬河。
1886 年	在莫斯科大學攻讀法律和政治經濟學。對莫斯科神秘的美，和昔日俄國的聖像印象深刻。他後來常常說，在這美麗的景致和聖像裡，將找到自己藝術的根。
1889 年	莫斯科大學派他到俄國北部沃洛格達進行人種學考察，他深深地被傳統民間文化所打動。就在這時候，他在聖彼得堡看到了林布蘭的畫，留下了永難磨滅的印象。 之後，他首次參觀巴黎，懷著萬分激動的心情返回莫斯科。
1892 年	從莫斯科大學畢業以後，再次前往巴黎。和表妹安妮亞·齊姆亞金結婚。
1893 年	被任命為莫斯科大學法律系講師。
1895 年	擔任莫斯科庫奇維羅夫印刷廠藝術指導。第一次看到法國印象派畫家畫展。 莫內的《乾草堆》促使他反躬自問：「藝術家是否應該再進一步放棄自然和形象。」
1896 年	被任命在多爾巴（現在的塔爾圖）大學擔任教職，但他拒絕了這份差事，亦放棄很有前途的法律職業，前往慕尼黑學習繪畫。

1897 年	在慕尼黑阿茲貝學校工作了兩年，遇到了雅夫楞斯基。
1899 年	獨立工作，特別重視素描。
1900 年	考入慕尼黑皇家學院。 在法蘭茲‧馮‧史士克教授的班上就讀，年底畢業。
1901 年	研究繪畫技巧，開始職業畫家和繪畫生涯。在慕尼黑「密集團」畫廊舉辦畫展。
1902 年	作為柏林分離派成員，在他們的畫展上展出自己的作品。 擔任「密集團」畫會主席，在慕尼黑開辦自己的繪畫學校，製作第一批彩色版畫（手工印刷）。 秋天去荷蘭各地旅行，然後在巴黎度過了一些時日。 成為加布利埃爾‧蒙特的情人。
1903 年	到義大利旅行，住在拉帕洛，待一年多。 首次在莫斯科的藝術聯盟舉行個人畫展。
1904 年	仍留在拉帕洛，直到秋天，但參加了「密集團」畫會在奧德薩和巴黎（秋季沙龍和國家美術展）的畫展。 第一本版畫集《無言的詩》，由斯特羅加諾夫在莫斯科出版。 參觀突尼斯（1904 年 12 月～1905 年 4 月）。
1905年	居住在德勒斯登時，因參加巴黎秋季沙龍作品展，而獲得一枚獎章和榮譽證書、以及在柏林的藝術家聯盟與科倫舉辦畫展。
1906 年	春天前往巴黎，第二年在塞夫勒度過。加入秋季沙龍和獨立沙龍。在巴黎萬國博覽會獲得大獎。 在克雷菲爾德博物館和法蘭克福的巴德藝術協會展出。 巴黎印刷廠「新動向」出版他的五幅黑白木版畫，並且在評論雜誌《新動向》上發表十幅黑白木版畫。
1907 年	離開賽夫勒前往柏林，在那裡住了幾個月。在巴黎獨立沙龍以及德勒斯登的橋派展出作品。 作了幾幅手印的塑膠版畫。

1908 年	由柏林返回慕尼黑，住了六年。 他畫中的線條和著色等表現方式已表現出抽象形式。 風景只作為一個主題，常常是看不見的。 在德勒斯登的阿爾諾德畫廊舉辦畫展。
1909 年	創作了三個劇本；《黃色聲調》、《綠聲調》及《黑與白》。 當選為新藝術家協會主席。 參加哈根 i/W 美展。
1910 年	結識法蘭茲‧馬克，開始了兩人之間成果豐碩的友誼。 康丁斯基第一批完全脫離表現自然的作品，首次被稱作是「抽象的藝術」（雖然後來他本人形容其為「具體的」）。 創作《構成第一號》，完成第一部著作：《藝術中的精神》，表達了自己的美學哲學，這本著作是幾年努力的成果。 在柏林施圖爾姆畫廊，和漢堡的博克父子畫廊舉辦個人畫展。
1911 年	認識奧古斯特‧馬可，之後認識保羅‧克利。 阿爾普到他的畫室拜訪他。 對法蘭茲‧馬克談起自己的想法，打算用年鑑的形式，來表現古典藝術、當代藝術、人種學藝術、兒童、瘋人的畫和舞蹈、音樂，以及戲劇。法蘭茲‧馬克表現出很大的熱情。六月，兩人著手這一工程。 年鑑依據康丁斯基的畫《藍騎士》為名。 創作了第四部劇本：《紫羅蘭》。 《藝術中的精神》由慕尼黑的皮珀公司出版。 12 月，「藍騎士」在慕尼黑的坦霍伊澤畫廊舉辦第一次畫展。 與安妮亞‧齊姆亞金離婚。
1912 年	《藝術中的精神》連續出三版，論形式問題一章被譯成俄文。 皮珀在慕尼黑出版《藍騎士》。 作曲家阿爾諾德‧荀白克、托馬斯‧馮‧哈特曼、安東‧馮‧威伯仁和奧爾本‧伯格，以及舞蹈家亞歷山大‧薩哈羅夫，合作編撰這本年鑑。 這兩部書取得了巨大的成功，在藝術界和知識界引起了一場革命。 《黃色聲調》由皮珀公司出版特別版。 《藍騎士》在慕尼黑的漢斯‧戈爾茨畫廊舉辦第二次畫展（只展版畫）。 康丁斯基第一次回顧展也在慕尼黑同一畫廊舉行（展出七十二幅作品）。 參加在蘇黎世藝術館舉行的「現代聯盟」美展，在巴第門博物館和柏林施圖爾姆舉行畫展。

1913 年	皮珀出版《聲響》，三十八首詩，五十六幅木版畫（彩色和黑白），還有三〇〇本豪華本。 《回顧》則由「風暴出版社」出版，藝術家在其中分析了自己的藝術發展過程（七十五幅黑白複製畫）。 在阿姆斯特丹和柏林的施圖爾姆秋季沙龍舉辦畫展。
1914 年	年初在科倫、慕尼黑和德勒斯登舉辦畫展。 戰爭爆發，康丁斯基移居瑞士。 8 月至 11 月留在那裡，先在羅爾沙赫，後到戈爾德巴赫，最終途經義大利和巴爾幹半島返回俄國。
1896 年 \| 1914 年	幾乎年年都在俄國度過幾周。 為紐約製作四幅木版畫。 《藝術中的精神》由薩德勒（他為之取名為「精神和諧的藝術」並譯成英文）印成倫敦和波士頓兩個版本，自康斯特布爾公司出版。
1915 年	大部分時間在莫斯科，12 月前往斯德哥爾摩。
1916 年	在海牙和斯德哥爾摩舉辦畫展，然後返回莫斯科，認識莫斯科人妮娜·德·安德烈夫斯基。 與加布利埃爾·蒙特分手。
1917 年	娶妮娜·德·安德烈夫斯基。 訪問芬蘭，在赫爾辛基和聖彼得堡舉辦展。
1918 年	成為公共教育人民委員會美術部成員，後被任命為莫斯科自由藝術畫室的教師。 他自己把《回顧》翻成俄文，由莫斯科公共教育人民委員部出版。
1919 年	被任命為繪畫文化博物館館長。 在他的監督下，蘇聯又組建了二十二座新博物館。 成立藝術文化所，結識佩夫斯納、納博和夏卡爾。
1920 年	成為莫斯科大學教授。 他在莫斯科的個人畫展由國家舉辦。
1921 年	成立普通藝術科學院，並當選為副院長。 12 月底，與妻子合法地離開莫斯科，到達柏林。

1922 年	6 月，被聘為威瑪包浩斯教師；擔任副校長，開辦形式基本要素講座，指導顏色課，同時還監督壁畫畫室的實際工作。 為柏林專家評審委員會接待廳製作壁畫。 在柏林，戈爾德施米特‧瓦勒施泰因畫廊舉行個人畫展。 普羅皮萊恩出版了《小世界》，共有四幅木刻（二幅黑白，二幅彩色），四幅銅板畫（銅版雕線法）和四幅彩色石版畫。 在慕尼黑的漢斯‧霍爾茨和斯德哥爾摩的居默松舉辦畫展。
1923 年	為包浩斯的評論撰寫「論抽象戲劇綜合」和「形式的基本因素」以及「關於顏色的課程和研討班」。 在紐約「無名氏協會」、漢諾威博物館及威瑪舉辦畫展。當選為紐約無名氏協會副主席。
1924 年	康丁斯基、克利、費寧格和雅夫楞斯基組成「四藍者」團體。 在德勒斯登的弗德新藝術和威斯巴登博物館舉辦畫展。
1925 年	離開威瑪，前往德紹定居，包浩斯已遷往那裡。開辦自由畫班，繼續舉辦講座，並指導實際工作：顏色和素描。 撰寫《點‧線‧面》。 在愛爾福特博物館、耶拿藝術協會和巴門博物館舉辦畫展。
1926 年	艾伯特‧蘭根在慕尼黑出版《點‧線‧面》時，曾有四次大型畫展，以慶祝康丁斯基六十歲生日：分別在德勒斯登的古特比爾、柏林的寧倫多夫和布藍茲維以及德紹（藝術協會）舉行。
1927 年	夏季訪問奧地利，冬天訪問瑞士。 在曼汗、慕尼黑、戈爾茨、阿姆斯特丹、海牙、蘇黎世美術館和普勞恩舉辦畫展。
1928 年	去法國和瑞士。加入德國藝術家聯盟；為在德紹弗里德里希劇院上演穆梭斯基的「畫中之畫」設計背景和服裝。 《點‧線‧面》出第二版。 在法蘭克福藝術協會、巴塞爾藝術協會、布魯塞爾的埃波克畫廊、司徒加的克雷菲爾德博物館、德勒斯登的費德新藝術、愛爾福特的安格爾博物館和柏林的默勒畫廊舉辦畫展。

1929 年	前往比利時（結識恩索爾）、法國和西班牙北部。馬賽勒·杜象和凱琴琳·德賴爾到德紹看他。 在巴黎扎克美術館舉辦第一次個人畫展：水彩畫和樹脂水彩畫。 在科倫藝術家聯盟畫展上，獲得金牌和榮譽獎。 在布雷斯勞、紐倫堡的北廳、海牙的德布龍、安特衛普的當代藝術、布魯塞爾的人馬怪獸、巴塞爾美術館及哈勒·薩爾的莫里茨貝格國立畫廊舉行畫展。
1930 年	在巴黎逗留一段時光，拜訪義大利。 在巴黎·法蘭西美術館、薩雷布魯克博物館、克雷菲爾德博物館、杜塞爾多夫、開姆尼茨博物館、基爾藝術廳、好萊塢和聖朗西斯科舉行畫展。
1931 年	拜訪埃及、巴勒斯坦、敘利亞、土耳其、希臘、義大利和法國。 為柏林萬國建築博覽會創作一幅壁畫；為巴黎《藝術手冊》撰寫〈對抽象藝術的思考〉。 在柏林·弗林希特海姆、蘇黎世美術館和墨西哥舉辦畫展。
1932 年	夏天去南斯拉夫。 秋天，納粹政府下令關閉包浩斯。 康丁斯基離開德紹，前往柏林，包浩斯學校作為私人企業繼續開辦。 陸續在柏林的埃森美術館、薩雷布魯克博物館、斯德哥爾摩的居默松藝術中心、紐約范倫鐵諾畫廊，和德勒斯登的費德新藝術中心舉辦畫展。
1933 年	永遠離開德國，住在賽納河畔的勒伊。 於好萊塢舉辦畫展。
1934 年	結識馬涅利、米羅、蒙德里安和德洛內。 在巴黎、斯德哥爾摩的居默松和米蘭的米利翁畫廊舉辦畫展。
1935 年	與佩夫斯納、阿爾普及馬涅利結為好朋友。為《藝術手冊》撰寫了兩篇文章：〈空的畫布〉和〈今日藝術比以往有生氣〉。 在巴黎、聖法蘭西斯科博物館和紐約·諾伊曼畫廊舉辦畫展。
1936 年	拜訪熱內亞、比薩和佛羅倫斯，為《藝術手冊》撰寫關於法蘭茲·馬克的回憶文章。 在巴黎珍妮·布赫畫廊、紐約的卡爾寧倫多夫畫廊，和洛杉磯斯騰達爾畫廊舉辦畫展。

1937 年	康丁斯基訪問瑞士時，納粹政府沒收了他的五十七件作品，斥之為「頹廢的」藝術作品，並把它們賣到國外。 為《活力》創作兩幅彩色石版畫。 在「自塞尚到我們這個時代」國際畫展、印象主義博物館，展出五幅巨型畫作。 在伯恩藝術廳舉辦回顧展。
1938 年	在倫敦小古金漢藝術中心舉辦畫展。 在評論《二十世紀》上發表下列文章：3月，〈具體的藝術〉；7月～9月〈我的木版畫〉和〈一件具體作品的價值〉。
1939 年	畫《構成》系列中的最後一幅。 在巴黎的珍妮‧布赫畫廊和紐約的卡爾‧寧倫多夫畫廊舉辦畫展。
1940 年	逃亡期間，在科特雷（上比利牛斯省）小住二個月。 科隆納‧迪切薩羅為羅馬的迪‧雷利德出版公司，把《藝術中的精神》譯成義大利文。
1941 年	兩次被正式邀請前往美國，而他卻不願離開法國。
1942 年	在珍妮‧布赫畫廊秘密舉辦畫展：肖像畫、水彩畫和樹膠水彩畫。
1943 年	為題名《康丁斯基》畫集製作雕板；1946年，其畫集由迪瓦爾在阿姆斯特丹出版；受巴黎拉利公司委託，為裝飾性織物作彩色設計圖。
1944 年	康丁斯基想和朋友（也是作曲家）托馬斯‧馮‧哈特曼一起創作芭蕾舞，著手設計其背景和服裝，但在 12 月 13 日在塞納河畔勒伊的家中逝世。

高談文化 CULTUSPEAK PUBLISHING CO., LTD ｜華滋出版｜拾筆客書坊｜九韵文化｜信實文化｜

What's Art
點／線／面
Point and line to plane

追蹤更多書籍分享、活動訊息，請上網搜尋　拾筆客

國家圖書館出版品預行編目（CIP）資料

點/線/面: 包浩斯學校的基礎課程講義 / 康丁斯基
(Wassily Kandinsky)著 ; 余敏玲譯;鄧揚舟校.
三版. -- 新北市 : 華滋出版, 2023.12　面；　公分.
譯自 : Point and line to plane
ISBN 978-626-96936-1-0(平裝)
1.CST: 藝術哲學 2.CST: 抽象藝術

901.1　　　　　　　　　　　　　112018269

作　　　者：康丁斯基 Wassily Kandinsky
翻　　　譯：余敏玲
審　　　校：鄧揚舟
封面設計：陳楷燁
發 行 人：黃可家
總 編 輯：許汝紘
編　　　輯：楊文玄、孫中文
內頁設計：楊詠棠、曹雲淇

出版品牌：華滋出版
發行公司：高談文化出版事業有限公司
地　　　址：新北市蘆洲區民義街71巷12號1樓
電　　　話：+886-2-7733-7668

官方網站：www.cultuspeak.com.tw
客服信箱：service@cultuspeak.com
投稿信箱：news@cultuspeak.com

印　　　刷：上海印刷股份有限公司
總 經 銷：聯合發行股份有限公司

2023 年 12 月 三版
定價：新臺幣 450 元
著作權所有‧翻印必究
本書圖文非經同意，不得轉載或公開播放
如有缺頁、裝訂錯誤，請寄回本公司調換

本譯稿由重慶大學出版社有限公司授權使用。

本書之言論說法均為作者觀點，不代表本社之立場。
本書凡所提及之商品說明或圖片商標僅作輔助說明之用，並非作為商標用途，原商智慧財產權歸原權利人所有。

會員獨享
最新書籍搶先看 ／ 專屬的預購優惠 ／ 不定期抽獎活動

Search　拾筆客　　　　www.cultuspeak.com

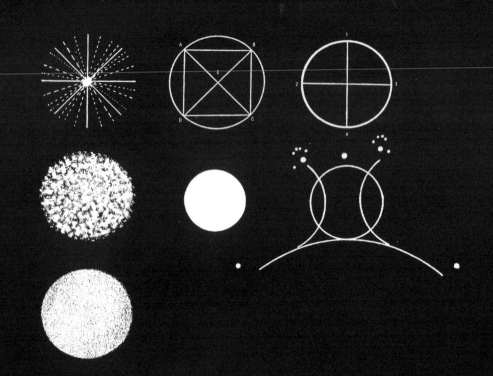